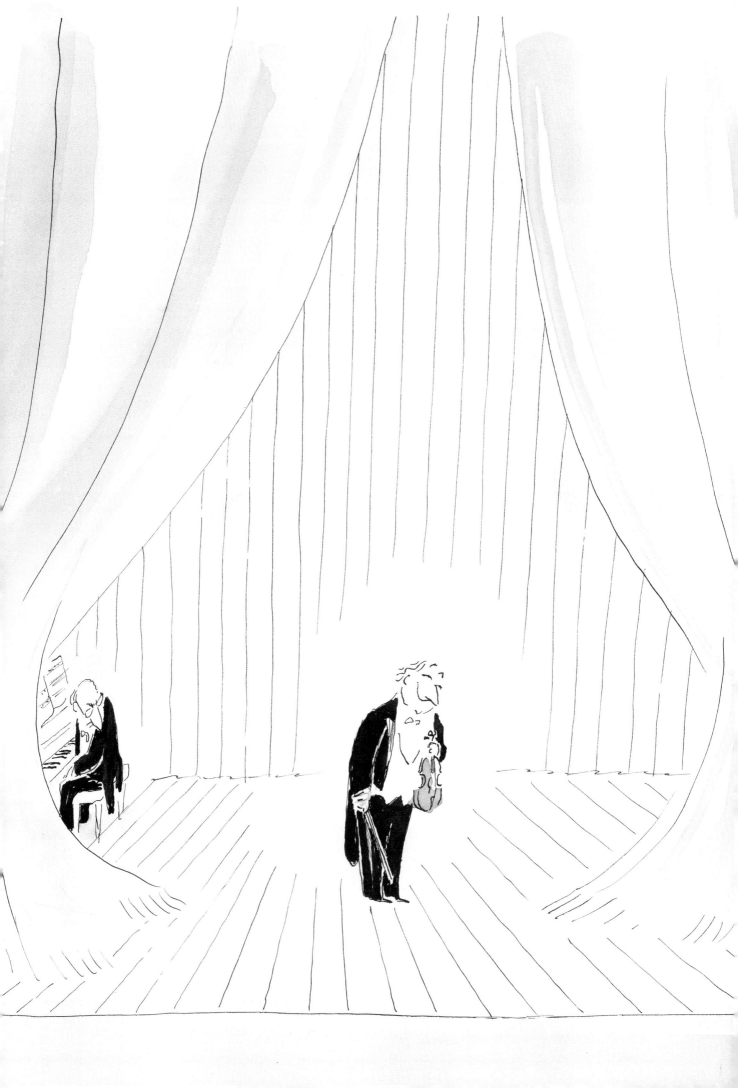

擁有搖擺樂風的畫家
桑貝

與馬克・勒卡彭提耶對談

譯者 ◎ 尉遲秀

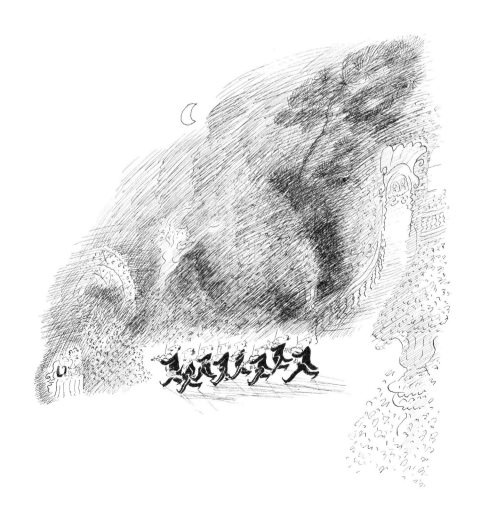

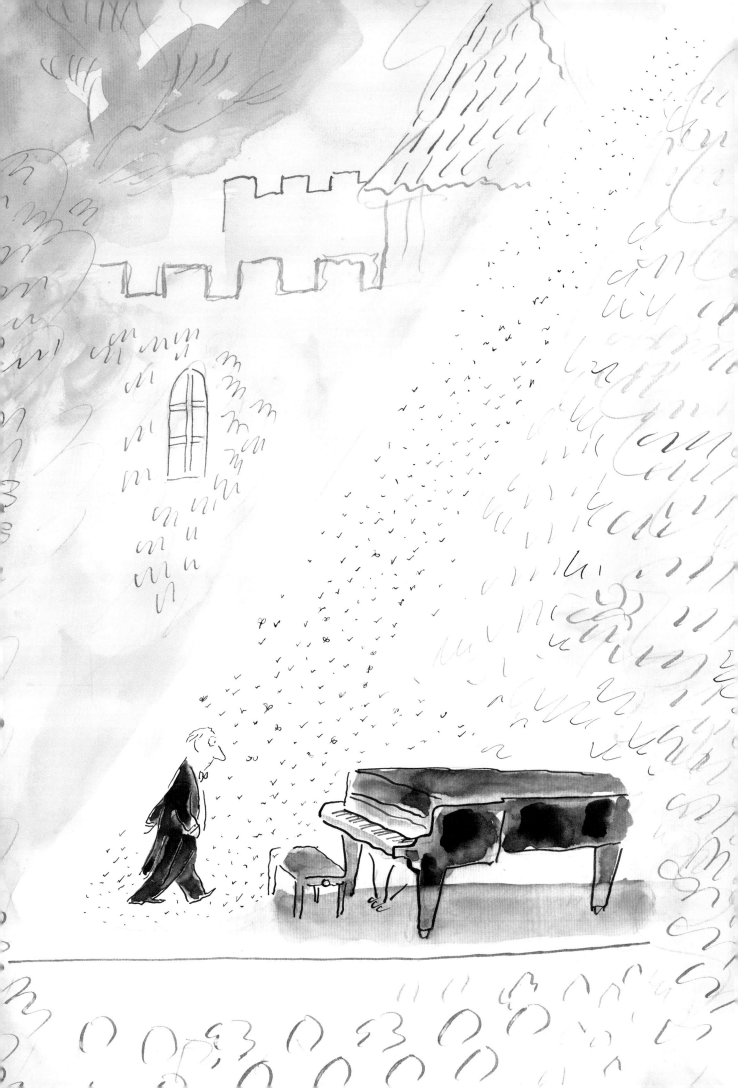

我們該為人生的選擇感到歡喜，還是歎息？每個人顯然都有自己的想法。可是曾經在幾千幅畫作上署名的尚－雅克・桑貝，竟然毫不猶豫地說他寧願當音樂家，而一切跡象卻也讓人不得不相信。自從那天晚上，他偷聽了爸媽的收音機，聽到廣播裡的保羅・米斯哈基（Paul Misraki），自從他「瘋狂、驚呆地」迷上德布西（Achille-Claude Debussy）的〈月光〉（Clair de lune），自從他成了艾靈頓公爵（Duke Ellington）的「瘋狂情人」，自從他在波爾多，在每個禮拜都會去的少年育樂中心的鋼琴上，成功彈奏出蓋希文（George Gershwin）的〈我愛的男人〉（The man I love），這個少年就開始夢想他的人生，想像他有一天可以加入雷・旺圖拉（Ray Ventura）的樂隊。

家庭環境讓他無從選擇，他一路嘗試在巴黎的報刊上發表幽默畫，後來終於出版了畫冊，也為著名的《紐約客》（New Yorker）雜誌工作。「我們總在挑選職業的時候心煩意亂，無法像擁抱自己的爺爺那樣擁抱工作。」安德烈・霍恩涅（André Hornez）如是唱著……成功不會將熱情抹去。一如往昔，尚－雅克・桑貝依然忠於「拯救了他的生命」的這些人：艾靈頓公爵、德布西、拉威爾，他也樂於承認他對夏勒・特內（Charles Trenet）、保羅・米斯哈基、蜜黑葉（Mireille）或米榭・勒格杭（Michel Legrand）的喜愛。

如果有讀者感到困惑，本書選圖的方向為何如此專斷，如此不可動搖？您將會看到，這些未曾發表的畫作可以讓人明白，桑貝的才華和他喜愛的音樂之間有非常深刻的關係。書中處處可見，讚美之情牽引著畫作的線條，輕盈以甜美的方式降臨，歡樂制伏了絕望。幻想和夢，在前方守候。

該為桑貝的藝術之路感到歡喜，還是發出歎息？漫畫家斯坦伯格（Steinberg）喜歡說他自己是「一個畫圖的作家」。請容我藉此作答：桑貝，他或許可說是「一位畫圖的音樂家」，一位擁有搖擺樂風（swing）的畫家。

馬克・勒卡彭提耶

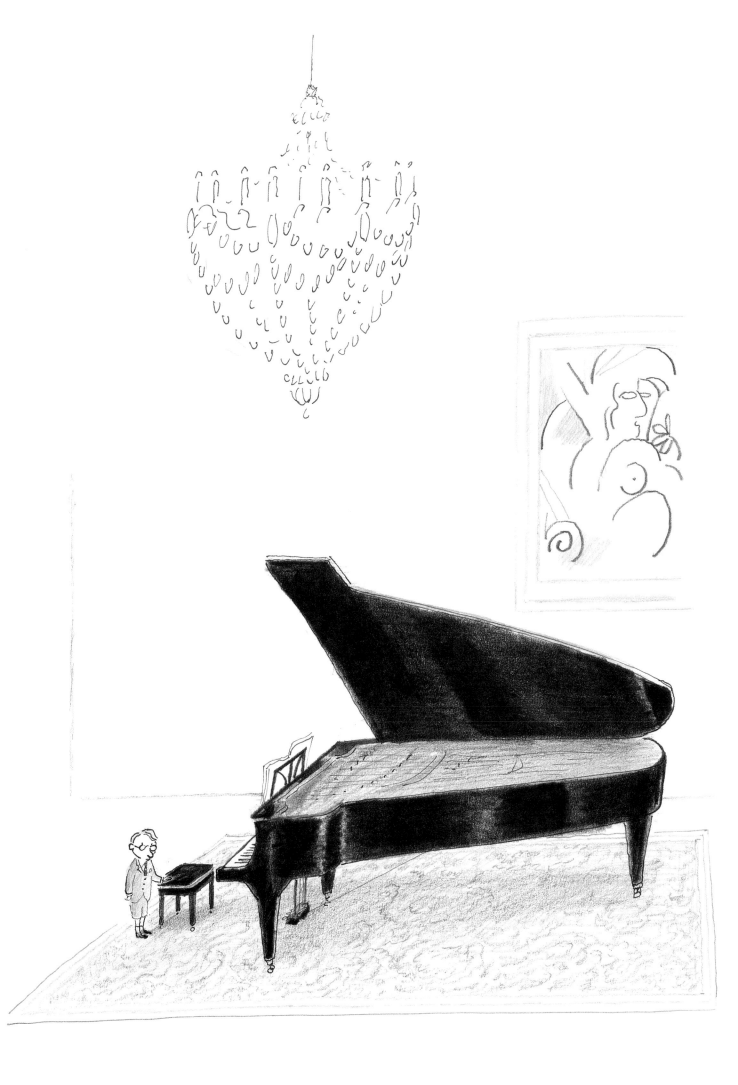

「我告訴自己，我會去巴黎，

我會變成雷 · 旺圖拉的好朋友，

他的那些樂手會教我音樂，

我會跟他們一起演奏。」

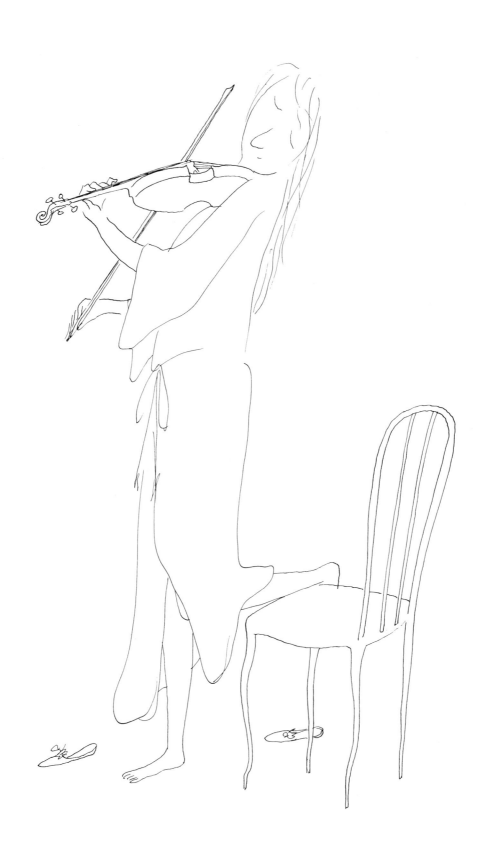

馬克・勒卡彭提耶：您一直夢想要成為音樂家嗎？

尚－雅克・桑貝：當然啊！不過您的問題就像在問：我經常去天主教的少年育樂中心，那我有沒有夢想要成為聖彼得的好朋友？當然有，我很想跟聖彼得當好朋友啊，只要我們有共同的興趣就好。（笑）

─您會夢想要遇見您崇拜的音樂家嗎？這些人曾經寫出讓您如此著迷的音樂，您會夢想對他們有更多的認識嗎？。

─有一次，我做了一件非常瘋狂的事，我到現在都還不知道自己為什麼會這麼做，不過這件事對年輕時候的我還是很重要。我聽到賈克琳・弗杭索瓦（Jacqueline François）唱的一首歌，是音樂家保羅・杜宏（Paul Durand）寫的……收在一張叫做《夜間舞會》（*Bal de nuit*）還是《小樂手》（*Le Petit Musicien*）的唱片裡。「夜間舞會，小樂手回到他家……」之類的。在這張唱片的最後，有一個音樂動機（motif musical）我覺得非常漂亮。我想辦法找到寶麗多（Polydor）唱片公司的地址……我寫信去公司給保羅・杜宏先生，跟他說：「先生，在您為賈克琳・弗杭索瓦伴奏的編曲裡，最後的部分有一個音樂動機實在太棒了，或許可以寫成一首非常美的歌。」幾年之後，我在收音機聽到保羅・杜宏接受訪問，他說：「有一次，有人寫信跟我說：您應該用這個音樂動機寫成一首歌……」我嚇了一跳。

─他聽了您的建議……

─應該也有其他人跟他說過……

─您為音樂瘋狂，可是您卻畫畫……

─我畫畫，為什麼？因為得到一張紙和一枝鉛筆，比得到鋼琴容易。

─可是您一直夢想有一天可以做音樂？

─是啊，是啊，一直都是。我告訴自己，我會去巴黎，我會變成雷・旺圖拉的好朋友，他的那些樂手會教我音樂，我會跟他們一起演奏。

─可是，奇怪的是，您沒有付諸行動，您其實可以寫信給雷・旺圖拉……

─我不知道該怎麼做！

─音樂，在您童年的這個階段，並沒有被當成非做不可的事。

─就像運動，我也很喜歡……可是要做運動，得要有運動鞋，得要有裝備。這都是同一回事，都是在作夢，所以我才會開始……

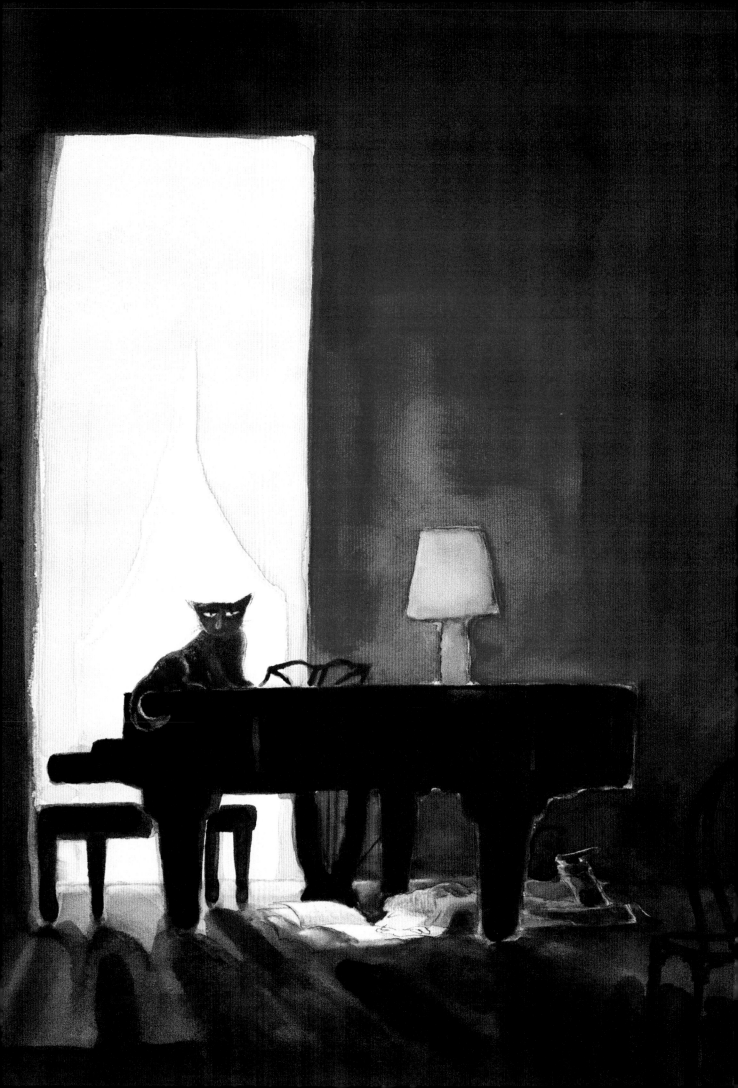

─……去游泳……

─……可是我一點也不喜歡。

─然後您也畫畫……卻一直夢想要做音樂？

─是啊，不過那是另一個世界。噢，我認識一、兩個學音樂的年輕人，他們出身於所謂的布爾喬亞家庭，可是對我來說，這種事根本是不可能的。有一次，我去其中一個人的家裡找他，發現他母親好優雅又親切得要命，我簡直就是進入了另一個世界，到了電影裡。對我來說，這種事想都不用想！

─您曾經夢想要演奏哪一種樂器？

─鋼琴。啊，當然是了，這個我很愛。

─可是，鋼琴也比較簡單吧，因為琴鍵上的音階都是現成的……

（吐了一口氣）

─因為小喇叭，還得去找那些音……

─當然。

─小提琴。

─也一樣啊……

─所以您的選擇只是圖個方便！（笑）

─您大概希望我選沙鈴吧？您大概希望我是……沙鈴手？沙鈴，您也許沒看過，這是舞廳裡的小東西，給演奏曼波、波麗露、森巴……這些舞曲的樂隊用的。薩維耶・庫加（Xavier Cugat）跟迪吉・葛拉斯彼（Dizzy Gillespie）一起演奏過，他就帶過一支這種南美風格的樂隊，當時是全世界知名的。他的音樂就是拿來跳舞的，我覺得很有趣，很讓人開心。

─您的舞跳得好嗎？

─很糟。不過，我跟所有人一樣，會在新年舞會上跳舞，會在婚禮上跳舞。

─您比較喜歡聽音樂吧？您可以把那些旋律記起來嗎？您有絕對音感嗎？

─欸，不是啦！有絕對音感的人，他們知道音乂敲出來的是哪一個音。絕對音感，不是聽過一段音樂就可以把它背出來，不是這樣的……絕對音感只是說聽力很好而已。

—那您是這樣的人嗎？您的耳朵敏銳嗎？

—呵，我的耳朵是滿靈的，不過吹噓自己的耳朵靈光，這種人有點可笑，不是嗎？

—絕對音感，聽起來很厲害……

—這完全是兩碼子事！我要再跟您說一次：有絕對音感的人，他們知道音叉到底震動了幾次。這是完全不一樣的。

—這些東西有點超出我的理解範圍……

—我倒是非常著迷。這些東西我不懂，可是它們令我非常著迷。

—所以，如果我讓您聽完〈月光〉，您可以再彈給我聽……

—或許可以，不過聽了會讓人想哭，我親愛的馬克！我不能讓一個已經不在世間的人蒙羞啊。

—雖然您對音樂有熱情，您還是堅持畫畫，您今天會後悔做了這個選擇嗎？

—啊！我會一直後悔下去……我每次一看到小孩，問的第一個問題就是：「你有沒有學音樂啊？」……像我這種不懂樂理的人就是文盲，而文盲，是很可怕的事。當然，我們可以晚一點再學，只是一個人決定不再當文盲，這種事做起來是很漫長又很辛苦的！就好像您為了懂一點足球，決心學會讀懂《隊報》[1]的頭版。「波爾多擊敗南特，三比一，上半場一比一。梅尼俄（Ménieu）被舉紅牌判出場，巴希索（Parisot）在罰球區受傷……」光是搞懂這些就要花上您一個月的時間！實在不值得！

音樂，唉，對我來說，它一直是個未知的世界！就像中文……

—您可以努力看看啊！

—說得容易！我可是花了我全部的時間去畫畫才賺了兩文錢。

—是啊，可是那是一種選擇吧？

—不是……我得付我住傭人房的房租，所以我一直在趕稿。如果我很快賣出一幅畫，我就可以繼續下去。

[1] 《隊報》（L'Équipe）：法國著名的體育日報。

—您的第一本畫冊裡沒有很多關於音樂的畫作……是因為那時候您滿腦子都是幽默畫，已經把音樂忘了嗎？

—（沉默）因為那時候我在繪畫和音樂方面都是文盲，我急著要搞懂繪畫，所以把其他東西都丟在一邊。

—您會比較喜歡作為樂隊的一員，出現在舞台上嗎？

—當然啊。我一輩子夢想的就是這個！

—現在，您彈鋼琴的時候會不會有某種愉悅？

—不會。完全不會。我會覺得自己很慚愧。我彈得太爛了。

—您有上課嗎？

—就是有上課，才會想說應該要練一下琴……而這實在非常痛苦。每次老師來的時候，我都會覺得慚愧，因為我練習得不夠。我實在不該讓自己投入這場冒險。

—可是您投入了呀。

—唉，是啊。

—這是一種謙卑的展現嗎？

—不是謙卑……是慚愧！一個人很遜的時候是很容易謙卑的。我完全可以理解這種練習代表什麼。不當音樂家，這太可怕了。有一天，迷人的巴哈（Jean-Sébastien Bach）這麼說：「不論是誰，只要練習得跟我一樣多，就可以演奏得跟我一樣好。」當然，這句話充滿了謙卑。但是我相信巴哈不完全是錯的，因為音樂、表演，最重要的就是技術，這跟繪畫一樣！我們一天到晚在講靈感，而其實重要的是做工。

—巴哈還是有一點天分吧……

—不，不，看似如此，但其實不是。

—天分，天才，世界上沒有這種東西嗎？

—是有，應該是有，但我們得做很多練習才能展現這種天分。音樂是這樣，足球也是！

—幽默畫也是……

—什麼事都一樣。而麻煩的地方就在這裡……歌劇女神卡拉絲（Callas）每天早上都會向她的鋼琴報到，她當然非常清楚自己要唱什麼，可是她還是花上好幾個小時去探索理想的聲音，她會在鋼琴前面耗上幾個小時……

－您會為了同一幅畫，在工作檯耗上幾個小時，一畫再畫，就像有些演員會一演再演同一段戲……

－我不確定您的分析是否貼切，在我的情況，我是試著要畫好一幅……還過得去的畫。可是我看得出其他失敗的作品有多醜，然後就扔了。

－您有幾百幅畫作的主角是樂手、樂隊、合唱團……

－當我試著要為一幅幽默畫找主題又找不到的時候，我可以坦白告訴您，在等待靈光一閃的時候，我會讓自己放鬆一下，向這些我有點喜歡又有點羨慕，不知名的業餘音樂家致意。這種事要看日子也要看心情，這是我小小的、友好的致意，對象是鋼琴師、薩克斯風手、大提琴手、手風琴師……

－只要練習，總有一天您可以成為音樂家吧？

－首先，我有我的年紀了。而且總是有事情會跑來擾亂這個計畫，像是一通電話就把我打斷，或是工作上的什麼事，或是突然來了一個包裹……

－可是您還是會說：相較於畫家，您寧願成為音樂家？

－千真萬確，我親愛的馬克！就算這說法似乎令您驚訝，但是沒當成音樂家確實讓我深感遺憾。每次我輕輕敲著我鋼琴上的琴鍵，就會覺得悲慘，還有一點慚愧。啊，音樂，是的，對我來說，世界上沒有比這更美好的東西了！

—音樂比幽默畫更細緻、更巧妙嗎？

—（笑）這是沒法比較的。如果您想拿一架波音飛機跟我要射向天空的紙飛機做比較，那是您的權利，可是我不會花時間做這種事……

—在這兩種職業裡頭，我們混合了歡樂和憂傷……

—……

—還有關於生命的荒謬意識……

—當然！或許吧……

—這其實就是音樂和幽默畫的相似之處……

—如果您要這麼說的話……

—是有一些共同點，幽默畫讓人浮想聯翩，讓人思考……

—或許吧……或許。可是我們不能拿上帝在某個星期天的午餐前來訪，和我們中午跟一位鄉下神父一起吃飯來做比較。

—所以您只是一位鄉下神父？

—是啊！希望您終於明白我這麼費勁為您解釋的事！

—您第一次摸到鋼琴是什麼時候？

—在我小的時候，要擁有一架鋼琴，這種事想都不用想。有一天，在我所屬教會的少年育樂中心，有人搬來一架鋼琴，然後有一天下午，我就坐在那裡，把喬治・蓋希文的一首歌的幾個音彈了出來。

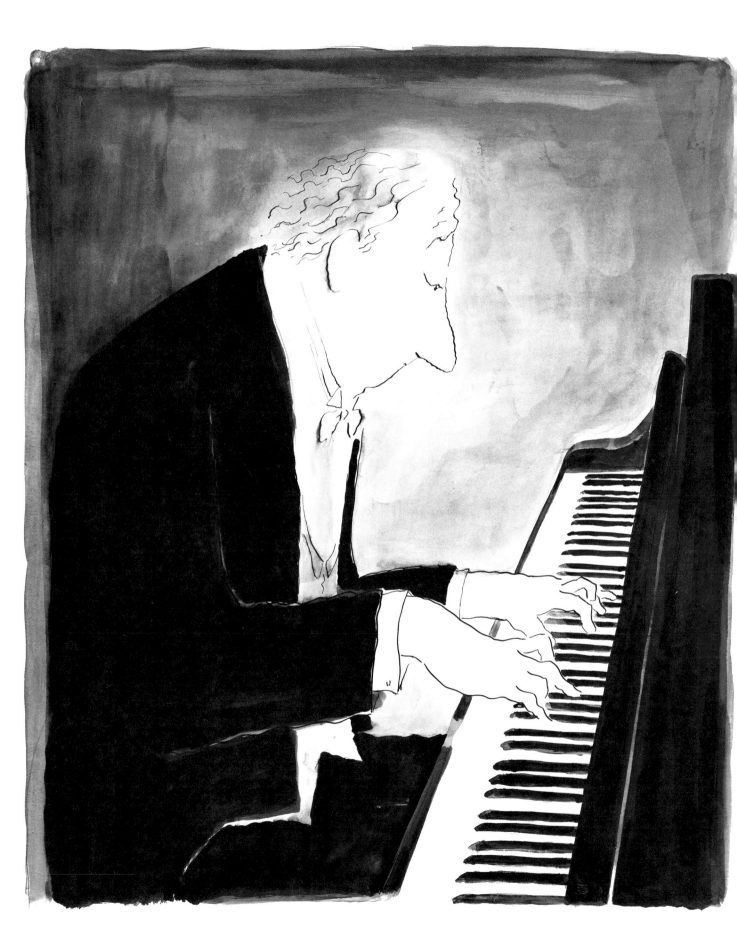

—您怎麼會記得那些音符？

—嗯，就像這樣（桑貝彈著鋼琴）。

—您在收音機聽到這首歌，然後您的耳朵就把這些音符記下來了？

—對啊，這種事您也可以呀！

—啊，我可不行。我向您保證……

—我在鋼琴上把〈我愛的男人〉彈出來……我心情很複雜，想說怎麼會這樣，這首歌漂洋過海，來到我這兒，這時候……我整個人暈頭轉向，正常人講的話我都聽不懂了。好像有人跟我說：「您的鞋帶掉了。」我根本聽不懂他在說什麼。或是：「動作要快一點，我們得準時到。」我根本聽不見！我被震聾了，我彈出了一段蓋希文的旋律，這簡直是奇蹟……「可是怎麼，怎麼可能呢？事情是怎麼開始的？事情就這樣發生了，而我唱著噠，噠，噠，噠，噠……」我簡直要瘋了！

—您還是會為這個成就感到相當自豪吧？

—沒有，一點也沒有。因為我想的都是要怎麼做才能做得更好。結果剛好相反，我被壓垮了。我非常著迷，可是該如何繼續？噠，噠，噠，噠……只用一根指頭可以做什麼？實在很難……

—您那時候幾歲？

—那是在波爾多的少年育樂中心。十三、十四歲……

—您是幾歲開始擁有鋼琴的？

—（沉默）很晚！我從來沒說過：「我想要一台鋼琴。」我女兒茵嘉有一台鋼琴，她很有天分，老師也很喜歡她，有一天，在老師面前，她把琴鍵的蓋子闔上，然後說：「我想要當一個跟其他人一樣的女孩。音樂，結束了。」我們知道她的個性，她說結束，就是結束了。後來，她母親問我要不要接收那台鋼琴，於是我就彈了起來……

—蓋希文？

—對，一直都是，〈我愛的男人〉！砰，砰，砰，砰。事情就是這樣。

—可是您就這樣重新找回，復習，演奏了讓您陶醉的那些音符……

—這很可笑，可是我開心得不得了！

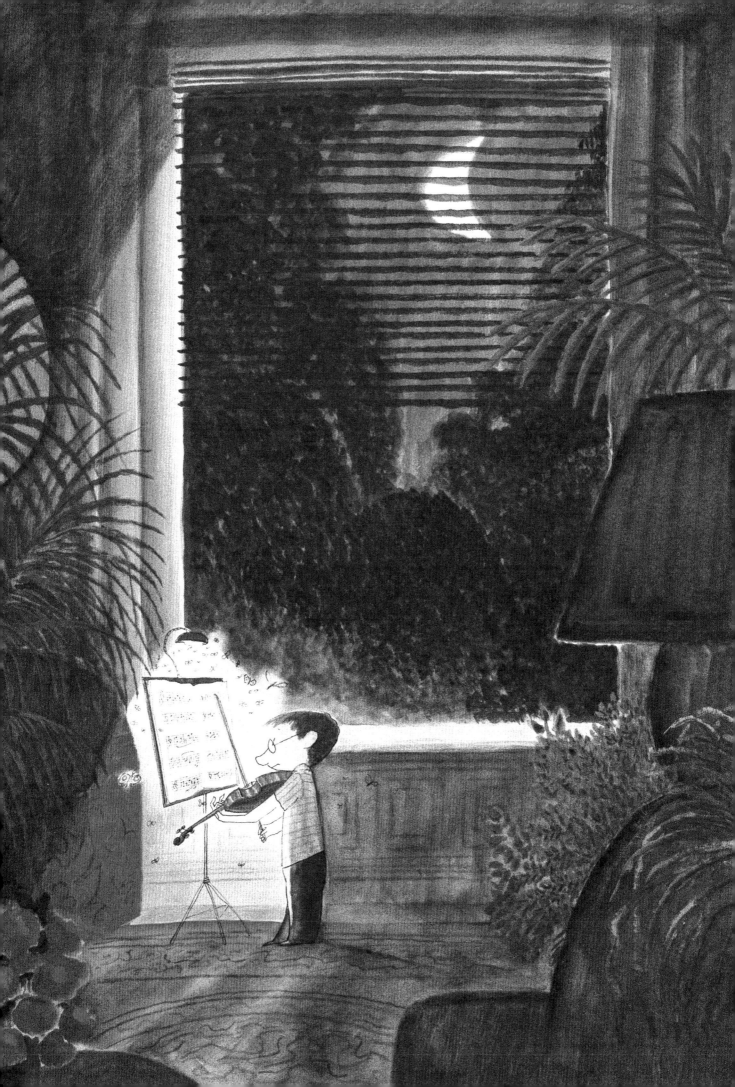

「收音機什麼都聽得到，

德文、阿拉伯文，什麼都有……

就這樣一直到我突然聽見喜歡的音樂。」

馬克‧勒卡彭提耶：您第一次聽到讓您驚訝、感動、覺得喜歡的樂曲，是在幾歲的時候？

尚-雅克‧桑貝：應該是……五歲或六歲。有一次，在很意外的情況下，我碰巧聽到一首保羅‧米斯哈基的歌，因為我亂動我爸媽的收音機。這首歌所有人都知道，我很喜歡，是雷‧旺圖拉演奏的。所有人都聽過這首歌：〈幸福更待何時？〉（Qu'est-ce qu'on attend pour être heureux?）。我呀，我立刻就覺得真是棒透了！這就是幸福！可能是因為我童年的日子過得不算太愜意，所以當我聽到這首歌的時候，那是一種我不曾感受過的快樂氣息，這首歌深深打動了我。從那天開始，這件事變成不只是一種激情或執念，而是像某種瘋狂的怪癖。我開始在收音機上不停地東搞西搞，東摸西摸，搜尋那些讓我著迷的歌曲。

－您六歲的時候，整天都待在收音機前面嗎？

－事情都發生在晚上。等我爸媽睡著以後，我就會爬起來，把耳朵貼在收音機上。一直到我善良的祖父過世那天，我非常愛我的祖父，那天，我母親把收音機關起來，然後，因為某個我也不知道的原因，收音機不再響了。可是又有一天，我爸媽吵架吵得正凶的時候，兩人當中有一個扯了收音機的電線，結果收音機摔在地上，啪啦，它又有聲音了。簡直就是奇蹟！他們兩個繼續砸爛一切也沒關係，打從收音機復活的那一刻起，我的人生就得救了……

－……整晚都在聽收音機！您也得睡個幾小時吧？

－我所謂的晚上，是指十點或十一點……我爸媽很早就睡了。我的第一個動作就是打開收音機，開始尋找或搜尋我的音樂。收音機什麼都聽得到，德文、阿拉伯文，什麼都有……就這樣一直到我突然聽見喜歡的音樂。

－這個音樂，您的第一次，就是雷‧旺圖拉的音樂。那後來呢？

－我很喜歡美國的音樂！那時候我剛好聽到一個美國的電台，我不知道它叫什麼名字，我不懂英文，只知道幾個英文字，不過就靠這幾個字，我試著去翻譯……當然，我譯得歪七扭八。不過，給了我另一次情感大衝擊的人，是我現在的一位女性朋友的祖父，他叫做埃梅‧巴黑利 [2]。

－在雷‧旺圖拉之後，您是怎麼遇上埃梅‧巴黑利的？也是靠瞎摸亂撞的嗎？

－我聽到一張叫做《夏勒‧特內：「巴黎爵士樂」伴奏》（Charles Trenet, accompagné par le Jazz de Paris）的唱片。在這個諾耶‧席布斯特（Noël Chiboust）指揮，名叫「巴黎爵士樂」的樂隊裡，我聽到一位叫做埃梅‧巴黑利的小喇叭手，他做了一段很長的主題獨奏，我認為那是個音樂奇蹟（我的感覺是對的，那真是非常，非常，非常，棒！）。他幾乎融會了他所學的一切，演奏得非常好，實在太精彩了！我聽到整個人呆住！這時候，我明白了，原來有人可以用非常簡單的東西，做出非常漂亮的東西。

[2] 埃梅‧巴黑利（Aimé Barelli）：法國爵士樂作曲家、歌手、小喇叭手。

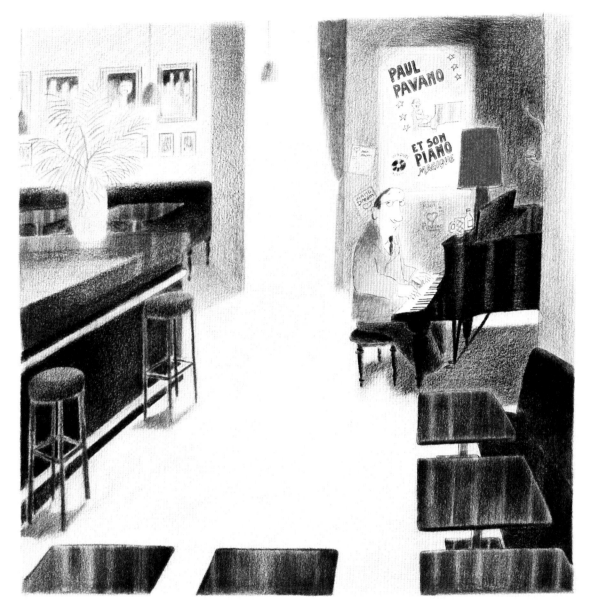

〔海報上文字〕保羅・帕凡諾　和他的魔法鋼琴

－吸引您的是音樂，不是歌詞？

－是夏勒・特內的歌，沒錯，可是那時候，打動我的是音樂，是埃梅・巴黑利的即興獨奏
　……

－那夏勒・特內的歌是哪一首，您還記得嗎？

－記得，記得，是〈魏侖〉（Verlaine）。

—可是埃梅·巴黑利讓您感興趣的部分多過夏勒·特內吧。

—是啊，夏勒·特內，我已經聽習慣了。

—您常聽夏勒·特內嗎？

—我是有什麼聽什麼；多半時間我都是邊聽邊發牢騷，我覺得這樣很可怕……我不想傷害任何人，不過提諾·侯西 [3]，我實在很受不了……

—這些音樂上的「啟發」，您跟那些小時候的玩伴說過嗎？

—我試過要跟幾個玩伴分享，他們以為我瘋了……我還真的是，瘋了。其實他們也沒錯！我幻想自己有一個或幾個玩伴，可以跟他們聊音樂，可這就像在跟他們說中文。對他們來說，一首歌就是一首歌，是拿來跳舞，是拿來發出一些聲音的……他們對這沒什麼興趣，他們比較喜歡打彈珠或踢足球……

—您可以跟您的父母聊音樂嗎？

—這問題像在問我能不能跟我的貓聊超級寫實主義者（hyperréaliste）……

—您繼續偷聽了好幾年嗎？除了雷·旺圖拉、埃梅·巴黑利或是夏勒·特內，您還有什麼其他發現？

—有一天，有個雷·旺圖拉的節目。這位善良的先生在說他們拍的一部影片，這時候，鋼琴師為了補白，在一旁胡亂彈著鋼琴。在他的演奏之中，我認出了一首保羅·米斯哈基的曲子（靠的是沒有棄我而去的那種預知能力！），那是我覺得很美的一首曲子。過了幾天，我又在亂轉收音機了，我聽到同一首歌，可是主持人對著麥克風說的卻是：「我親愛的富蘭梭瓦（Samson François），謝謝您為我們演奏〈月光〉，這首曲子出自德布西的《貝加馬斯克組曲》（Suite bergamasque）。」富蘭梭瓦接著說：「這是法國音樂的一個寶物。」原來那是德布西的〈月光〉，而我一直以為是保羅·米斯哈基的作品，因為我想說那是雷·旺圖拉的樂隊的鋼琴師演奏的。我這才知道，那是個叫做德布西的傢伙的作品，他寫了這個我不知道正確拼法的《貝加馬斯克組曲》。我不知道那是啥，可是〈月光〉對我來說具有一種魔力，我一直好喜歡他的音樂，我以為那是保羅·米斯哈基的……結果事情根本不是我想像的那樣！

—您不知道德布西是誰？

—完全沒有概念！

—古典樂和米斯哈基那種流行樂對您來說沒有差別……

[3] 提諾·侯西（Tino Rossi）：法國歌手、演員。

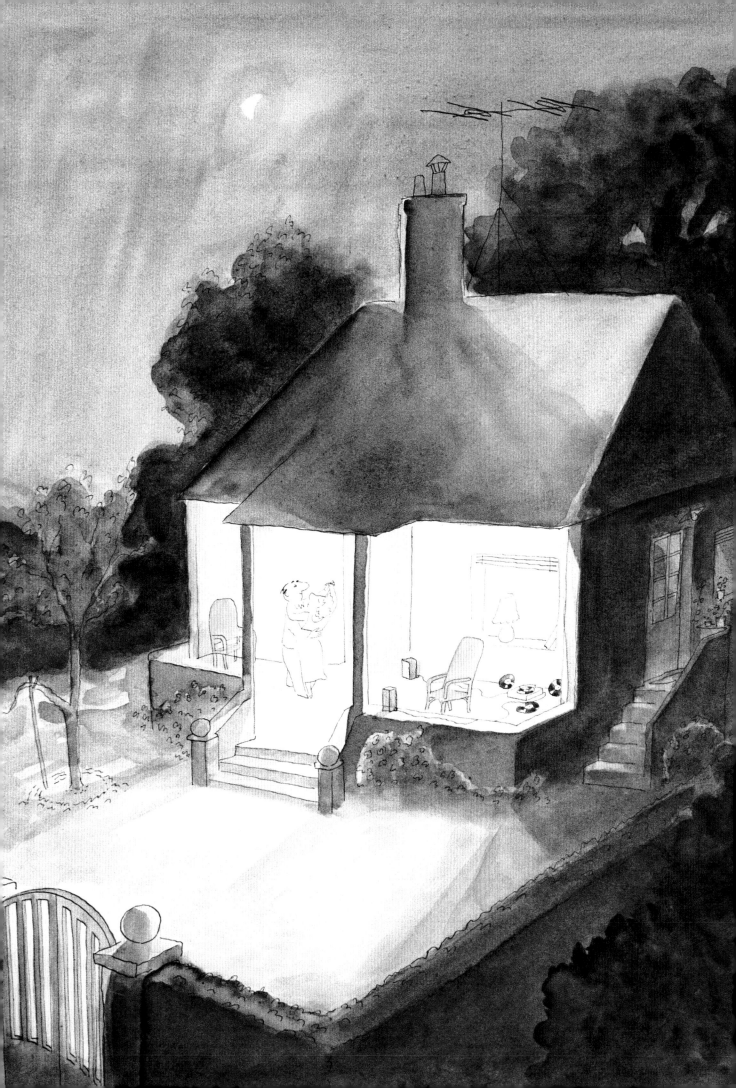

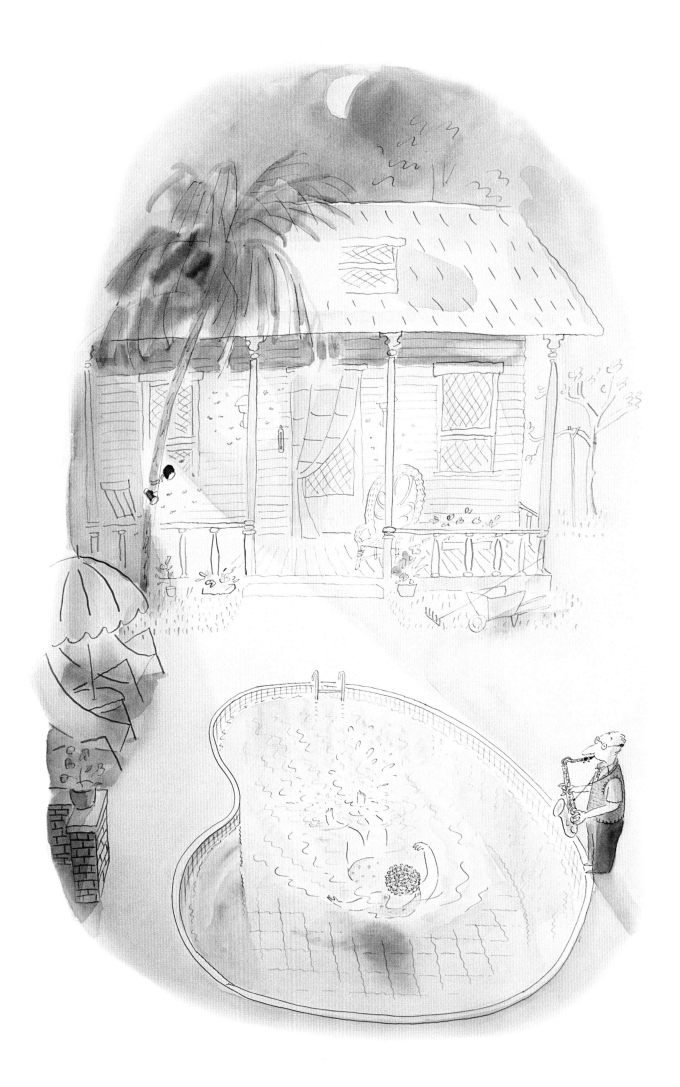

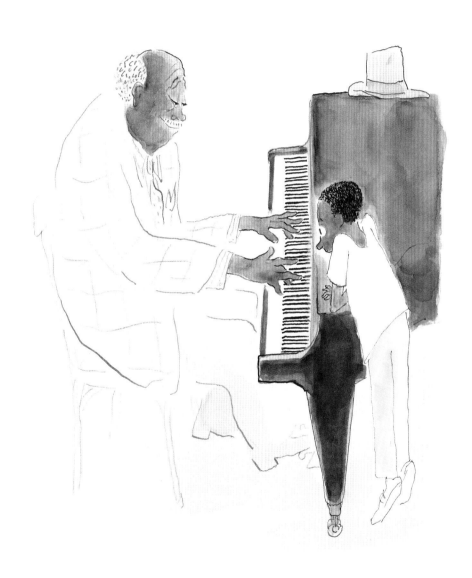

－沒有，對我來說，就是音樂。我就這樣瘋狂、驚呆地迷上了德布西著名的〈月光〉，伴隨著富蘭梭瓦說出來的話──我每個字都記得清清楚楚：「這是法國音樂的一個寶物。」於是我愛上了這個寶物，法國音樂的一個寶物，從那一刻開始，我每次亂轉收音機的時候，總是沒頭沒腦地亂找，希望能找到寶物……（笑）

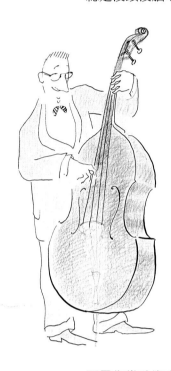

－那您有找到其他寶物嗎？

－有。我晚上的時間非常有限，我的房間在一道很長的樓梯上頭，我下樓的時間是十點半，我把耳朵貼在收音機上，聽一個美國的電台，他們會播放一些歌曲，也有爵士樂，我就是在那裡聽到艾靈頓公爵的，我瘋狂地愛上他，到現在都沒有變。

我變得對艾靈頓公爵十分著迷，但是很少聽得到，非常少，電台曲目裡有什麼我就聽什麼。

－您聽到的第一首歌，您還記得的，是哪一首？

－所有爵士樂迷都知道的，〈搭乘 A 線列車〉（Take the A Train）。我等下就彈給您聽，您一定聽過的。（桑貝哼了起來）

－您剛剛發現了艾靈頓公爵，那時候您十五歲……

－才不是，我還更年輕呢。不過沒錯，聽到這個，我就充滿了熱情……

－可是您當時沒有任何方法重聽這首曲子？

－哎！過了一陣子，我騎腳踏車送葡萄酒樣品的時候，經常經過一條路叫做聖凱瑟琳街（rue Sainte-Catherine），那裡有一家樂器行兼唱片行。有一天，我在櫥窗裡看到一個大大的黑色玩意，正中央有一小塊紅色的圓形，我看見「艾靈頓公爵和他的樂隊」（Duke Ellington and his Orchestra）這幾個字。我心想：「什麼？這裡頭，有這個？」這下我又瘋了！這……就像你現在看到有人飛上天！你是個理性的人，而你看到窗外有個傢伙在天空上飛……你會瘋掉！我呢，我看到這個，我無法理解，這太美了！在這黑色的玩意裡頭，竟然有我最喜愛的樂手？

－所以您走進店裡？

－呃，沒有，我沒辦法……我拿什麼去買？不過，有一天，我還是鼓起勇氣走進去了……我對那位親切的太太說我想要先聽聽看再買。我拿起那張艾靈頓公爵的唱片……我聽到了……又是一次震撼！我什麼都聽到了：那些人在翻樂譜，那些聲響，所有的一切，我全都聽到了！我在錄音室，我告訴自己不可能，然後騎著腳踏車回酒商那裡，我一路蛇行，喃喃自語：我瘋了！我真的是瘋了！我滿腦子想的只有這個！我看著新聞照片想像紐約的模

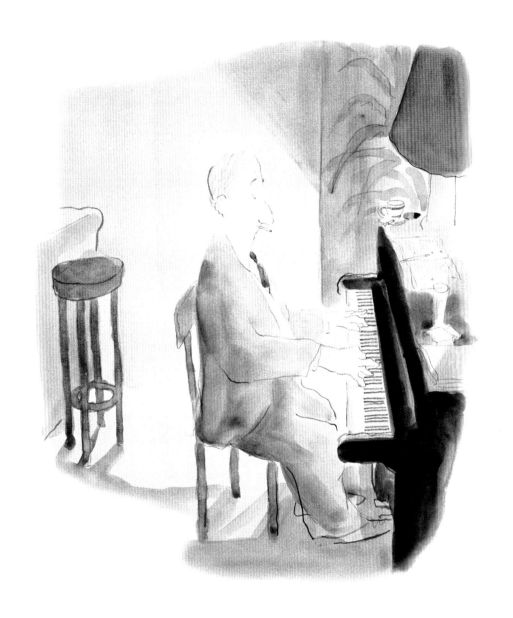

樣，在大雪裡，那些黑人樂手帶著樂器來了，他們在摩天大樓裡練習，啪噠啪啪，然後他們跟幾個技術人員完成了這個奇蹟，把艾靈頓公爵的音樂放在一張塑膠的唱片上……我覺得這是個無限大的奇蹟，我也不知道能跟誰說，就跟我自己說吧！

－沒有一個玩伴可以說嗎？

－沒有。

－您的父母完全沒興趣……

－是啊，他們知道了可能會很驚訝。

－您買了那張唱片嗎？

－那位太太親切得不得了，那張唱片她讓我聽了好幾次。有三次我差點死掉，後來我跟她說：「噢，您知道的，我要考慮一下。」而她露出非常包容的微笑對我說：「嗯，先生，我明白。」我騎上腳踏車逃逃逃，我逃……

－反正，您也沒有唱盤？

－是啊。對我來說，這音樂出現在這黑色的玩意裡頭簡直是奇蹟，不可思議。還有唱針刮在上面的聲音……這一切都好神奇，好超自然。

－您的第一張三十三轉黑膠唱片是在巴黎買的嗎？

－我在巴黎住了幾個月，住在十八區的一個傭人房裡。有一天，克莉絲汀——就是我太太——她送給我一個唱盤，然後我去買了兩張唱片：一張是艾靈頓公爵，一張是科隆音樂會管弦樂隊（concerts Colonne）演奏柴可夫斯基（Tchaïkovski）。對我來說，這簡直就是個完美的奇蹟，我把唱針放上去，然後就聽到呲～呲～，再來是砰砰，實在讓人無法相信。您別笑，我第一次把唱片放在電唱機上，我整個人好像飛了起來！

我瘋到什麼程度呢，過了一陣子，我在一家通訊社認識了從美國回來的勒內‧戈西尼（René Goscinny），我經常把我幫一家比利時報社畫的稿子送去那裡。在我面前的是一個從紐約回來的人，這讓我印象很深。勒內看著我的那些畫，對我說：「紐約是非去不可的呀，是不是！」然後問我：「您試過海膽嗎？」我回答說：「沒有，我不知道那是什麼。」「我請您吃晚餐，」他對我說：「您可以嚐一嚐海膽……」我接受了邀請，感覺很愉快。

我們去了香榭麗舍，隨便走進一家餐館，他點了海膽，而我，為了不讓他比下去，我對他說：「您有唱片嗎？」他答說：「沒有。」我就跟他說：「等一下來我家，我放兩張給您聽。」吃完飯，我們有一點交情了，我們一起回到巴蒂諾爾 [4]，爬了七層樓，我打開門，克莉絲汀在家，可是已經睡了。勒內不想進來，我跟他說：「沒關係啦，來，來。」

我們待在小小的傭人房裡，我讓他聽了一張唱片，是艾靈頓公爵的音樂。我問他：「他們有幾個人？」他說：「什麼？」我解釋說：「我是問你一共有幾個樂手？」他說：「我不知道，七個吧？」我告訴他：「您的神經完全錯亂了，可憐的朋友，這裡頭有十八個人，五個薩克斯風手，四個小喇叭手，還有其他的……」我解釋了一下，然後放了科隆音樂會管弦樂隊演奏柴可夫斯基《胡桃鉗》（Casse-noisette）的〈花之圓舞曲〉（Valse des fleurs）給他聽。這時候，我開心地想著，他會因為我要問他科隆音樂會管弦樂隊有幾個樂手而感到害怕。我們就這樣成了朋友，我也喜歡海膽……

[4] 巴蒂諾爾（Batignolles）：巴黎西北邊的街區，位於十七區。

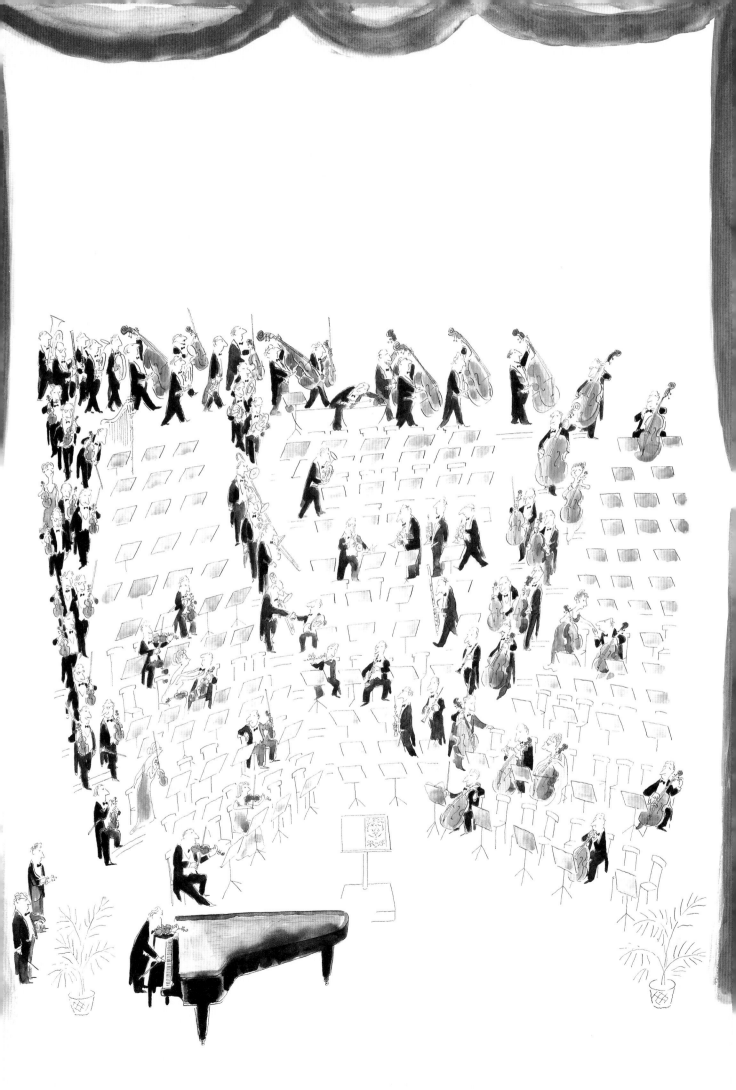

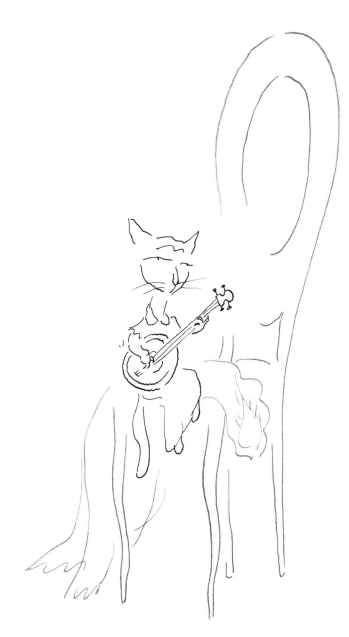

「你夜視症的眼眸

　盯著一塊魚柳

　你朦朧著雙眼

　把鍋底輕輕舔」

馬克·勒卡彭提耶：我們可不可以談一談您的作詞、作曲、編曲者的身分？

尚－雅克·桑貝：我的紙箱裡有一個繪本，應該是永遠畫不完了，書名叫做《歐莉芙的婚禮》（*Le Mariage d'Olive*），故事裡的主角都是貓。歐莉芙是一隻母貓，她對她的女主人說，她要跟維多結婚。維多是一隻公貓，他自稱是做進出口的，可是他非常愛玩撲克牌，一臉就是花花公子兼騙徒的壞痞子樣。他唱歌向歐莉芙求愛，降 B 調（桑貝唱著）：

> 你夜視症的眼眸
> 盯著一塊魚柳
> 你朦朧著雙眼
> 把鍋底輕輕舔

而歐莉芙，也就是那隻母貓，她被快樂沖昏了頭！您同意吧：韓波（Rimbaud）該要擔心了，不是嗎？他可從來沒寫過音樂劇！

─您寫過其他歌詞和音樂嗎？

─很多很多。我不是每次都會記下來，歌詞和音樂一直糾纏著我。

─可是您的腦子裡還留著它們嗎？

─很多很多。

夜的明星

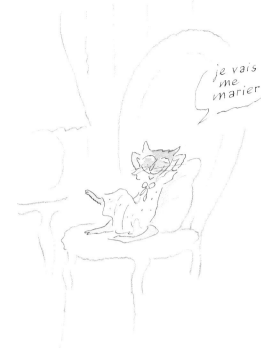

夜裡的空氣瀰漫
不可思議的奇香
你的眼睛一閃
氣味來自廚房
願望成真
你的目光發亮
精神一振
迎向前方

〔副歌〕
夜的明星不是星星
成群出現在天穹，閃閃亮晶晶
夜的明星不是星星
它們是眼睛，一雙眼睛，你的眼睛。

je vais me marier：我要結婚了

你夜視症的眼眸
盯著一塊魚柳
你朦朧著雙眼
把鍋底輕輕舔
你的眼神鬼靈精怪
悄悄貼近一塊牛排
你的眼，永遠都是你的眼
鮮黃碧綠寶石紅
如此雙眸唯你獨有

〔副歌〕
戰士驍勇的目光
凶猛靈魂的眼眸
鮮黃碧綠寶石紅
如此雙眸唯你獨有
凝望你的雙眼
是我幸福的泉源
你的眼，永遠都是你的眼……

〔副歌〕
輕巧的小腳
銳利的雙眼
柔軟的跳躍
你站上屋頂
銳利的眼神凝望星星
明亮的夜空
皎潔的月亮高掛天際
夜的明星
不是星星
它們是一雙眼睛，你的眼睛……

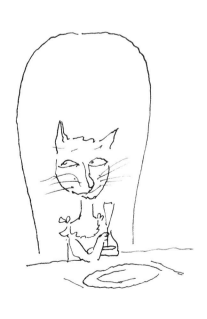

謹慎的探戈

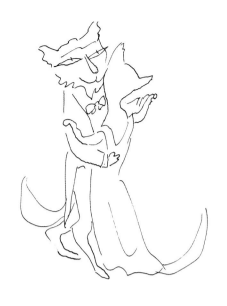

謹慎的探戈
合拍的舞步
小心翼翼點踏點
一步一步數清楚。

舞步要軟
舞步要綿
柔柔輕輕，平平靜靜
熱情不可以洋溢。低調要再調低
別學空中踢踏踢
這是貓族的探戈

遵守寧靜的規律
好好控制情緒
耐心是一門學問
歲歲年年世世代代
我們從不賣弄
我們只在乎乳酪

頭腦保持冷靜
貓腳才會溫暖
千萬不要胡言亂語
抬手擺腳要照規矩
憤怒衝動要壓抑
心心念念，全為乳酪

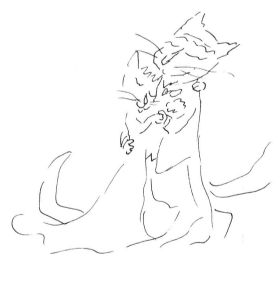

我們是嗅覺之王
我們清楚風向
輕巧的嘗試一次又一次
有心機又有耐心
我們是頑強的祭司
一起朝乳酪前進

當然有些貓動作迅速
他們頭戴羽冠，他們光彩熠熠
他們是三劍客，他們是貴族
我們理都不理
我們依然謙遜，我們規規矩矩
可是乳酪會進到我們嘴裡

凡事盤算，好好盤算
不然我們，貓族
很快就會累得跟狗一樣。

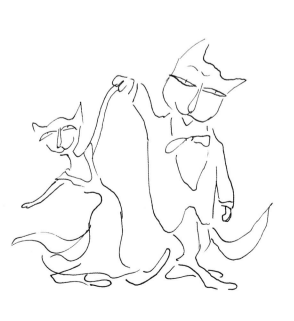

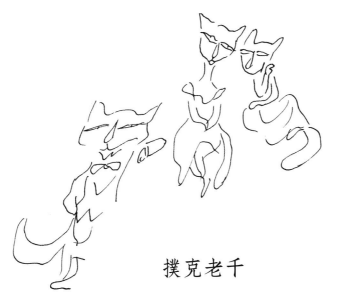

撲克老千

我們對貓　了解多少
千萬小心　不要輕信
因為一切都是假

撲克老千　黑桃紅心
方塊梅花　變化萬千
你連妹妹的睡衣都押給他

貴族青年　蓬頭智者
天才學者　精明警探
唯一知道的就是我們不知道
什麼是貓

貓大爺　窮酸貓
你們永遠不知道
究竟什麼是貓

所以你何時會笑
他們到處造謠
如果流言蜚語
傳遍街坊
不如走進廚房
好好炸個鮪魚

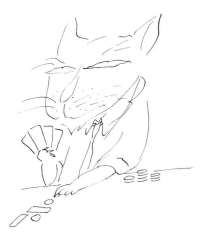

Bonsoir
Victor

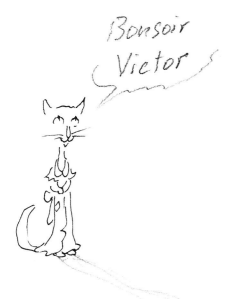

貓

這是一隻迷人的貓
很迷人
萬人迷
兼小偷

Bousoir Victor：晚安，維多

45

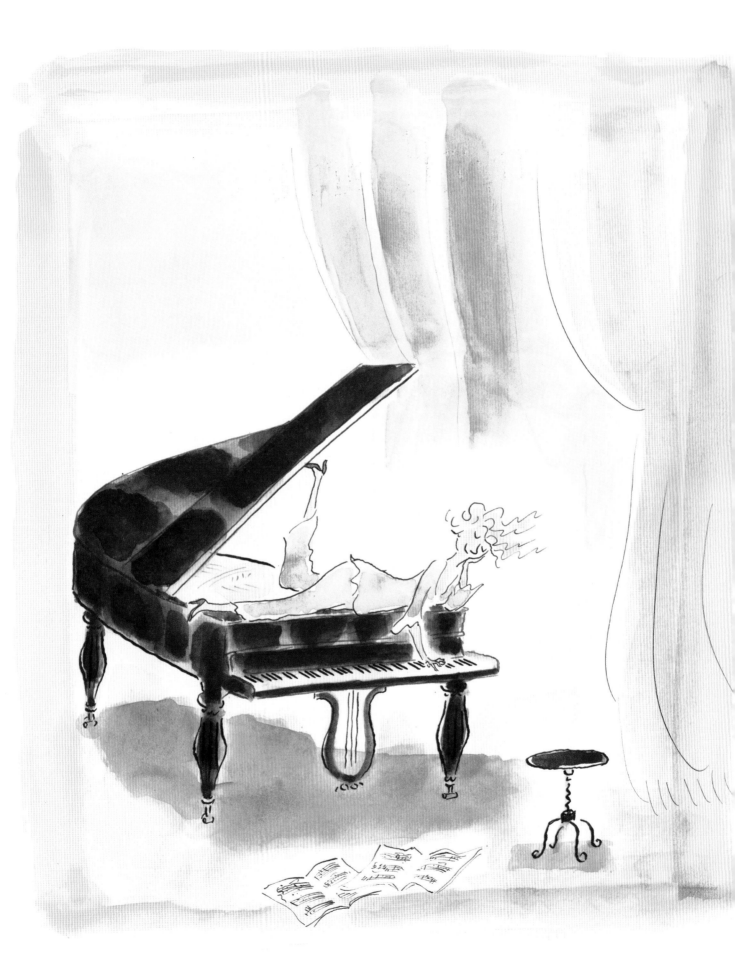

本頁和次頁的圖是為安娜‧巴奎的演出海報和唱片而畫。

－我很喜歡一位法蘭西學院的作家，他叫做米榭·戴翁（Michel Déon）。有一天，在蒙帕納斯大道（boulevard du Montparnasse），有個人向我走來，對我說：「您好，尚－雅克，請告訴我，您懂音樂嗎？」我說：「我？為什麼這麼問？」「我昨天晚上在狐狸劇場（théâtre du Renard）幫安娜·巴奎（Anne Baquet）鼓掌，我在節目單上看到一首歌叫做〈李子〉（Les Prunes），尚－雅克·桑貝作詞作曲。」這下我可得意了，米榭·戴翁和法蘭西學院知道，有個作曲家會在聖日耳曼大道（boulevard Saint-Germain）散步。

－您喜歡安娜·巴奎的調皮嗎？

－她跟她父親一模一樣！她很有活力，很有趣，也唱得非常好。真的很有才華，不追逐流行，她歌劇的曲子唱得好，一些有趣或溫柔的歌曲也唱得很好。她是個開心的女高音。我跟她父親莫希斯（Maurice Baquet）一起滑雪，他是我的朋友，他的經歷令我著迷。他曾經是滑雪冠軍，攀登過好幾座高峰，他演過劇場，跟路易斯·馬里亞諾[5] 一起演過一些輕歌劇，他和蒲黑葦兄弟[6] 還有尚·雷諾瓦[7] 經常往來，他也是十月劇團（groupe Octobre）的成員……他是個前所未有的藝人。他常逗得我大笑，因為他最先想到的都是好玩的事，他跟他的朋友杜瓦諾[8] 在一起的時候也是這樣。他沒有什麼「生涯規劃」，現在很多人都拿這來安排人生！他也是個神奇的大提琴手。

－您會想要拉大提琴嗎？

－莫希斯幫我上過一堂課！一堂就夠讓我明白，我不必再堅持下去了……

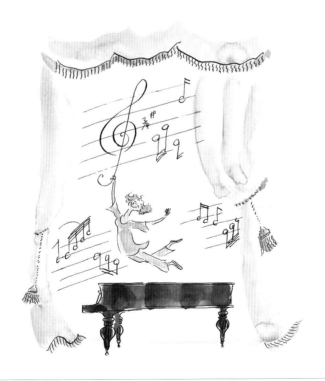

[5] 路易斯·馬里亞諾（Luis Mariano, 1914 - 1970）：巴斯克男高音，演出作品以輕歌劇為主。
[6] 蒲黑葦兄弟：法國詩人雅克·蒲黑葦（Jacques Prévert, 1900 - 1977）和電影導演皮耶·蒲黑葦（Pierre Prévert, 1906 - 1988）。
[7] 尚·雷諾瓦（Jean Renoir, 1894 - 1979）：法國電影導演，印象派大師奧古斯特·雷諾瓦（Auguste Renoir）的次子。
[8] 杜瓦諾（Robert Doisneau, 1912 - 1994）：法國攝影大師。

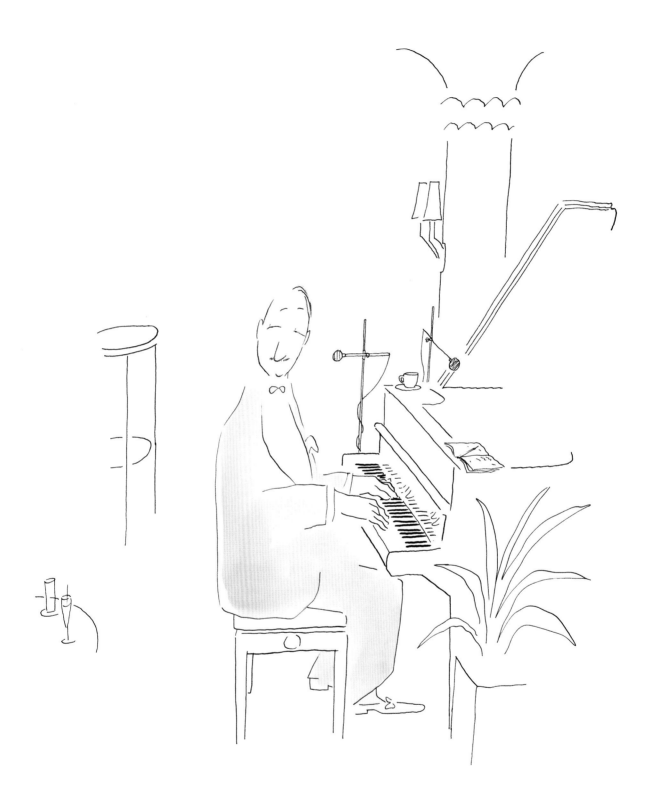

「和雷 · 旺圖拉的歌曲相比，

馬拉美徹底被拋在後頭⋯⋯」

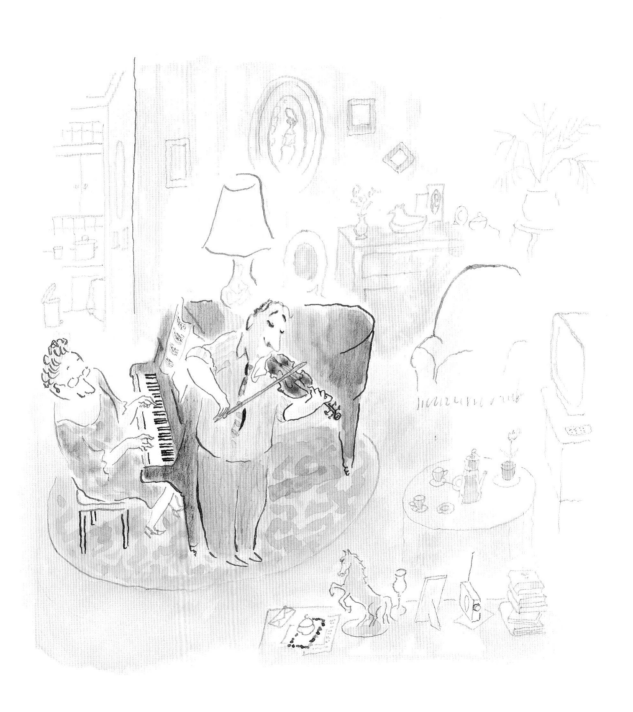

尚－雅克・桑貝：小時候我整天亂追電台節目，我聽過很多東西，可是我瘋狂愛上了雷・旺圖拉。他的樂隊給我的印象就是——其實也確實是——一堆好朋友湊在一起。我想我可以說，雷・旺圖拉拯救了我的生命！

馬克・勒卡彭提耶：當您說「雷・旺圖拉拯救了我的生命」，這句話實際上是什麼意思？

—實際上？我知道他會在廣播節目和每一家電視台出現的所有時段，而由於我的童年有點複雜，每當我爸媽吵架的時候，不管發生什麼事，我都會告訴自己：「這一切都沒關係，下禮拜的廣播會有雷・旺圖拉。」這讓我可以撐下去，在這種堪稱複雜的家庭氣氛裡……

—只要有希望聽到他，您就會得到鼓舞……可是您聽的是雷・旺圖拉的歌，而不是馬拉美 [9] 的詩！

—確實不是，不過比這還好！您認識法國詩歌的巔峰，我希望您真的認識。在這裡，馬拉美被殺到措手不及，根本無力反擊。沒錯，這座巔峰把馬拉美徹徹底底拋在後頭。這座巔峰就是：「那天晚上科隆音樂會爆出大醜聞。有個吹長號的好像不太正常。樂隊指揮氣呼呼地對他說：『我們在演奏歌劇《唐懷瑟》[10]，可是您，您在演奏《桑布赫與默斯》進行曲 [11]』那人答說：『這有差嗎？』」[12] 對我來說，這是現代詩歌的巔峰，高不可攀。很幸運的，我到巴黎很久以後，遇到了這首歌的作者，就是保羅・米斯哈基和安德烈・霍恩涅，我立刻向他們表達我無比的崇敬。他們都是非常出色的人，才華無與倫比。

您看安德烈・霍恩涅的另一首歌，說的是個男孩子，他正要開展他的人生，他得選個工作。這是安德烈・霍恩涅和保羅・米斯哈基的演出：「我們總在挑選職業的時候那麼苦惱，無法像擁抱自己的爺爺那樣擁抱工作。」[13] 是的，我可以理解，馬拉美聽到這個會有多麼氣餒！

[9] 馬拉美（Mallarmé）：十九世紀法國象徵主義詩人。
[10] 《唐懷瑟》（Tannhäuser）：理查・華格納（Richard Wagner）的浪漫歌劇。
[11] 《桑布赫與默斯》：全名為《桑布赫與默斯軍團》（Le Régiment de Sambre-et-Meuse），法國著名的進行曲。
[12] 這段文字出自雷・旺圖拉的名曲〈總比染上猩紅熱來得好〉（Ça vaut mieux que d'attraper la scarlatine），安德烈・霍恩涅作詞，保羅・米斯哈基作曲。
[13] 這段文字出自雷・旺圖拉的名曲〈什麼都好，就是不要這個〉（Tout mais pas ça），同樣是霍恩涅作詞，米斯哈基作曲。

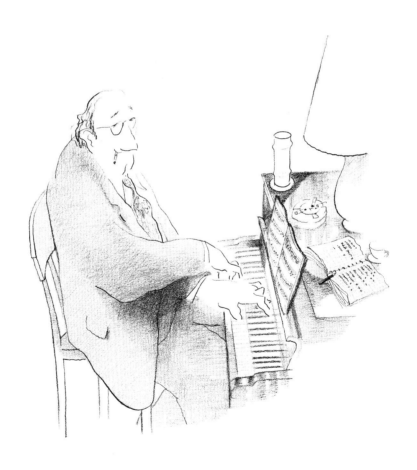

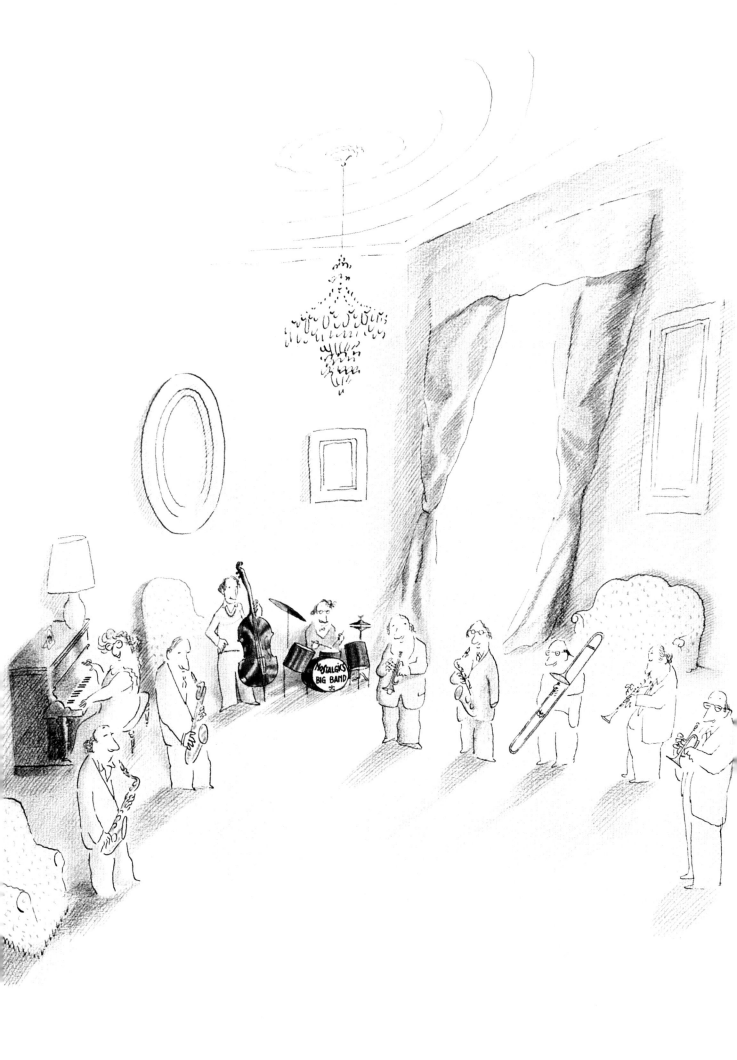

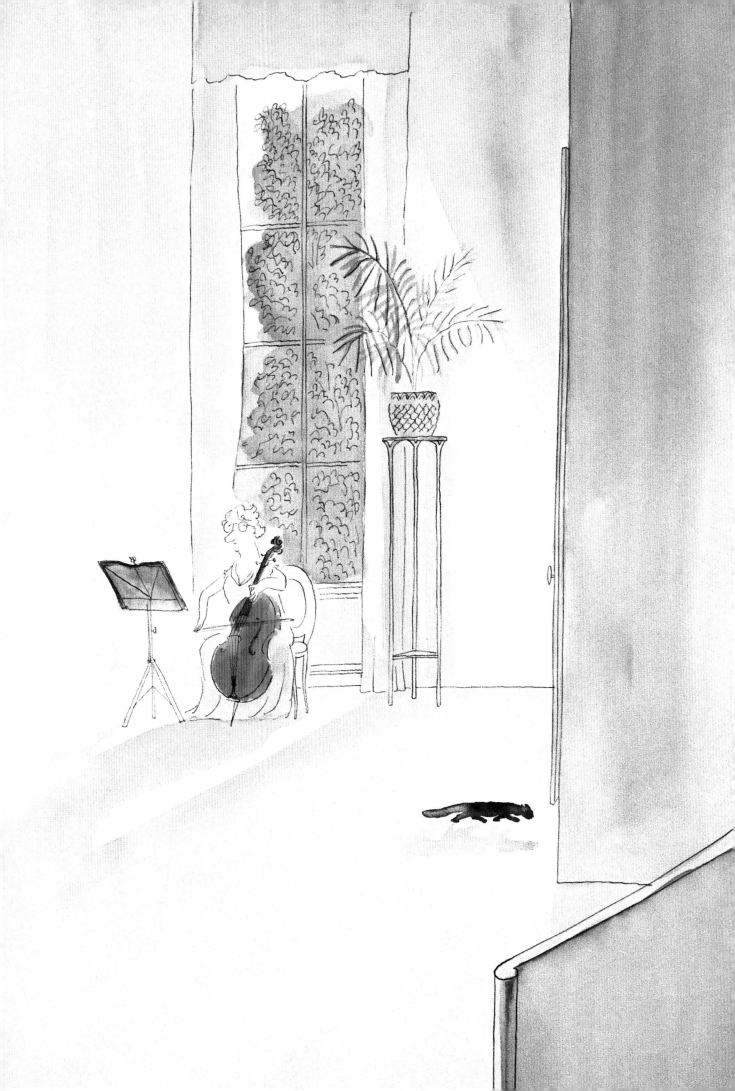

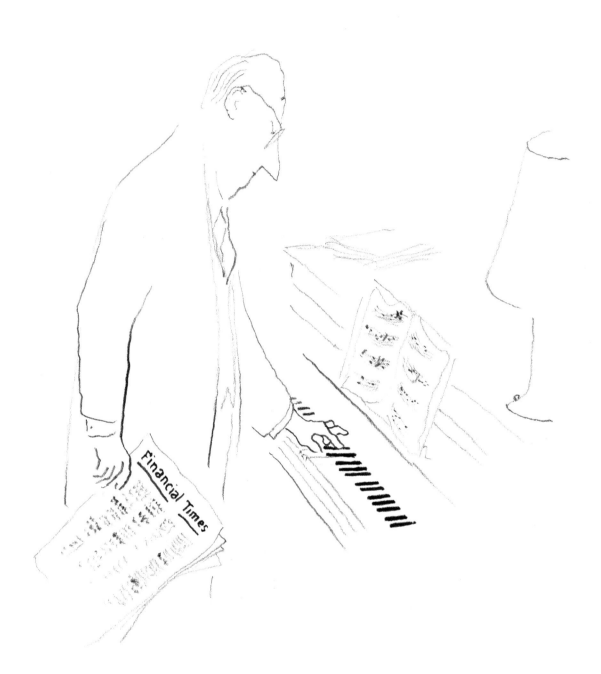

Financial Times：金融時報

「還真是不錯啊！來，我彈左手，你彈右手。」

尚－雅克・桑貝：我可以跟您說個有趣的小故事。有一次，我在紐約出了一本書，出版社為了讓我開心，或者要讓他們自己開心，辦了一場畫展。開幕那天，我看到來了一個很高的女人，皮膚是淺黑色的，頭髮不知是綠色、紅色還是黃色，我已經記不太清楚了。總之，她英語說得很好，很親切，語氣很平靜，我全都聽得懂。她用字非常簡單，她告訴我她是艾靈頓公爵的妹妹。信不信由你，我是很開心，印象很深刻！她對我說：「我哥哥啊！我很小的時候是八點上學，那是我哥哥回家的時間。」那時候，我立刻把她想像成一個手舞足蹈的黑人小女孩，一頭捲髮，打很多紅色的小辮子，穿一條百褶裙。她哥哥回來了，眼袋大得不像話，一根菸這麼長，一個小帆布袋……這簡直是要放煙火的畫面！我還想像他身上有波本威士忌的味道，因為他喝了一整夜……可是，一早他就坐到鋼琴前面，開始練琴。

她還告訴我，每天中午放學回家——她還是一頭捲髮，打著辮子，穿藍色百褶裙，手舞足蹈——她都會看到她哥哥還在鋼琴前面。他沒有離開，當然，他去抽了菸，可是他沒有離開。他還在練習。這個，這是事實，確確實實的事實……她說給我聽的時候，我問她：「那他都彈些什麼？」她回答我：「我也不記得了，他總是想要把一個東西做得更完美，而他也做得到……」

馬克・勒卡彭提耶：後來您也遇到他了，你們聊了……

－很少。

－他是有自信的那種人，還是比較容易擔心、焦慮的那種人？

－他總是很開心，非常有禮貌，那時候他在棉花俱樂部（Cotton Club）演出，就是那個很有名的爵士樂俱樂部……他也很高興可以安排他的樂隊登台……我很喜歡這個人……

－他那時候已經是明星了嗎？

－不是，他才剛開始走紅，在哈林區（Harlem）。

－可是已經有自己的樂隊了。

－是啊。

－樂手很多嗎？

－對，十八個。

－說到艾靈頓公爵，《航空郵件》（*Par Avion*）有一幅畫裡有個傢伙在街上輕輕吹著口哨……在《桑貝在紐約》（*Sempé à New York*）這本書裡，您告訴過我這幅畫的緣起，您還特別說到這個在雪中散步吹口哨的傢伙，吹的是某個版本的〈絲絨娃娃〉（*Satin Doll*）。所以這首歌的各種版本您都聽得出來？

—這是我真實經歷過的一個畫面。紐約被大雪癱瘓，在一片寧靜之中，我隱約聽見有個傢伙在吹我認得的一首〈絲綢娃娃〉的改編曲。就算您看起來不太相信，我還是要告訴您，那是六五年到六六年的版本。只要一個人對音樂感興趣，要說出一首歌的不同版本是哪個年代並不困難……

—對我來說，其實有點難……

—只要對音樂感興趣，就不難。一點都不難。我們聽到一首曲子，立刻就知道是哪一個版本，哪一年，在哪裡演奏的……我們知道樂隊的所有成員……我們什麼都知道！

—您知道關於〈絲綢娃娃〉的一切？到現在還是嗎？您知道所有不同的版本？

—是啊！當然是。我不知道該怎麼說……那就像有人對軍樂感興趣，他就很容易會知道所有版本的〈馬賽進行曲〉[14] 的演奏者。不過這方面，我得承認我沒那麼行！

—您曾經有機會跟艾靈頓公爵一起彈琴……

—噢……這個不能說得太誇張……是有一次，在聖特羅佩 [15]，他帶給我一次非常親切的經驗。那是在艾迪・巴克雷 [16] 的家，我在一個房間等人，裡頭空無一人，可是有好幾架鋼琴。我胡亂彈著琴，結果有隻手搭在我肩膀上，然後有人對我說——用英文說的：「還真是不錯啊！來，我彈左手，你彈右手。」這就是整件事的經過。我在冒汗，身上所有的汗都冒出來了……就這樣！

—您的記憶裡只有流汗？還是也有一小段幸福時光？

—那是混在一起的……我想我那時候已經瘋了……

—你們有聊一下吧，彈完以後？

—沒有。彈完他就去一家餐廳吃晚餐了，巧的是在那裡，他跟他的女秘書就坐在我對面。我非常開心，可是也嚇壞了。這是天神下凡，為了一個渺小的鄉下神父……他實在太令人崇拜，太迷人了……

—那您沒有提到音樂嗎？

—沒有。他有一個女秘書，長得真不賴，應該是馬丁尼克 [17] 來的，一口完美的法語。我跟女秘書說了幾句話，然後問艾靈頓說：「嘿，如果你有個身高一米九的小喇叭手，他生病了，你在最後一刻找到一位小個子的小喇叭手來代班，你要怎麼解決服裝的問題？」他回

[14]〈馬賽進行曲〉（Marseillaise）：法國國歌。
[15] 聖特羅佩（Saint-Tropez）：法國南部蔚藍海岸的度假勝地。
[16] 艾迪・巴克雷（Eddie Barclay）：法國爵士樂作曲家、鋼琴家。
[17] 馬丁尼克（Martinique）：法國海外省，位於加勒比海。

答我：「聽你這麼說，我就知道你真的喜歡我……別人跟我說話的時候，總是跟我談什麼黑人心靈。可是你說的這些，真的是要喜歡我才說得出來，因為這些現實的問題一天到晚都在糟蹋我的生命啊。最後一刻總是會有一些像這樣的問題，很惱人，什麼樂器找不到啦，樂譜不見啦……為什麼？總是有這類世俗的問題把人搞得發瘋。」您感覺得到我們交談的質地吧……

—您聽了很多場他的演奏會，您經常去看他演出嗎？

—算是經常，沒錯。而且都是讓我心神耗盡的回憶。

—為什麼？

—那是徹徹底底的幸福，我像在騰雲駕霧，看到我的神了。我看見樂隊的所有細節，我觀察艾靈頓的目光如何移向這位或那位樂手，我參與了……

61

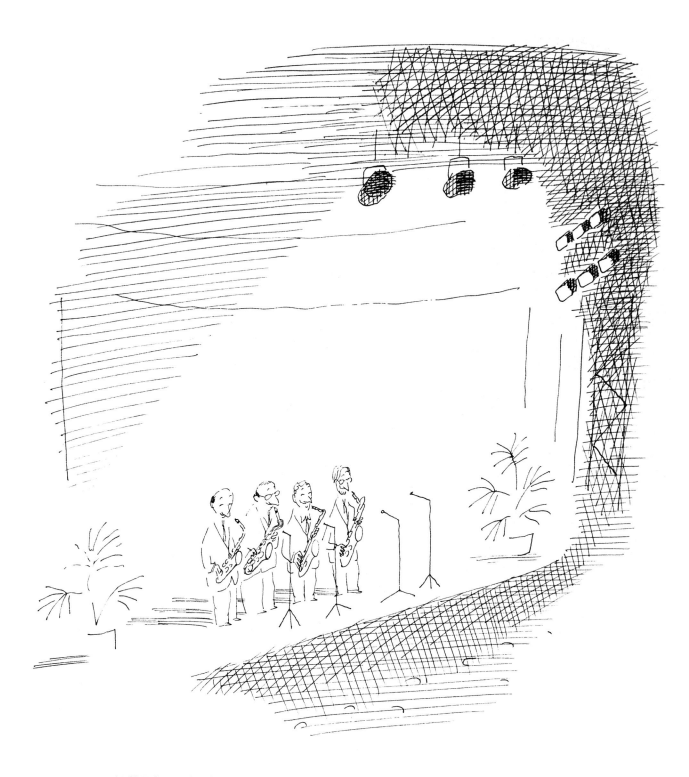

─關於艾靈頓公爵,沒有任何壞事,全都是好事嗎?

─沒有。他有時候也會做出糟糕的東西,但是透過不斷的練習,他製作出很棒的音樂⋯⋯對
　他來說,最重要的,就是擁有一個可以隨時演出的樂隊⋯⋯他付全職的薪水給他的樂手,
　他才可以隨時把他們集合起來。結果是:這傢伙賺了這麼多錢,全球巡迴,過世的時候銀
　行帳戶裡只有幾塊錢!他病得很重的時候還常常打電話給他的好朋友克洛德・波林 [18],
　要他把電話放在鋼琴旁邊,彈一首曲子給他聽。然後波林彈一首歌,艾靈頓公爵在大西洋
　的對岸聽!實在是太神奇了,不是嗎?

─在您的爵士樂萬神殿裡，排名第一的是艾靈頓公爵？

─我的？是啊。

─再來呢？

─再來，我可以說出一堆名字……迪吉・葛拉斯彼……貝西伯爵（Count Basie）……不過排名第一的是艾靈頓公爵。是他發明了一切，集合了一切……

─您遇到過其他爵士樂的樂手嗎？……

─很多啊！還不少呢……

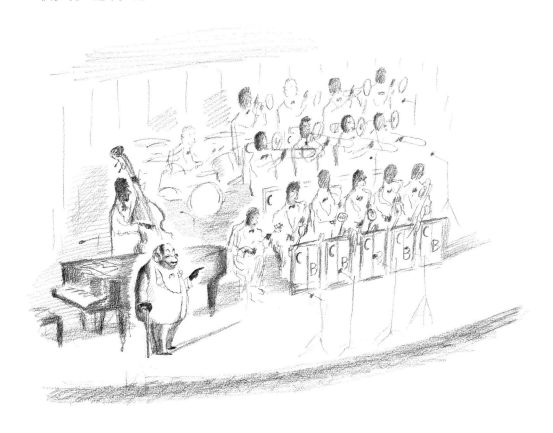

─是嗎？

─貝西伯爵……還有湯米・弗雷納根 [19]，他是鋼琴師，幫艾拉・費茲傑羅 [20] 伴奏。有一次我在一家書店簽書，我看到一位先生走過來，是黑人，他把一本書遞給我，對我說：「這是要幫我太太簽的。」我聽了就問他：「她是白人還是黑人？」聽我這麼說，他很樂。他對我說：「您這麼問真是太體貼了。」我以為我說了什麼不得體的話，結果完全不是。他很開心，他太太是小提琴手，是白人。這位先生是湯米・弗雷納根……

[18] 克洛德・波林（Claude Bolling）：法國爵士樂鋼琴家、作曲家。
[19] 湯米・弗雷納根（Tommy Flanagan）：美國爵士樂鋼琴家。
[20] 艾拉・費茲潔拉（Ella Fitzgerald）：美國爵士樂女歌手。

－我們常說爵士樂其實是一種憂鬱的音樂。您剛好相反，您說爵士樂是一種歡樂的音樂，在憂鬱背後總是有一點歡樂。在米斯哈基、蜜黑葉、特內的作品裡的歡樂，是同一種歡樂嗎？

－要說爵士樂的話，是的。昨天晚上我聽了一張艾靈頓公爵的唱片，他重新演奏一些舊作。沒錯，是的，是很歡樂。這啊，這就是音樂！

－這就是您喜歡的音樂……

－對我來說，這就是音樂。

－這就是您的音樂……

－我得跟您重複一次嗎？這就是我的音樂！古典或不古典，一點也不重要！

－而且就是因為聽了艾靈頓公爵的歌，您才會說英文？

－您沒必要嘲笑人吧！有一天晚上，巧得不得了，在波爾多，在那個美國電台，我聽到一些人在說英文，艾靈頓公爵也在裡頭！我認得他的聲音，然後又聽到他的名字。有一段對話，我聽到有人講到艾靈頓公爵的一首歌〈我開始明白〉（I Am Beginning to See the Light），因為他寫了很多曲子後來都變成歌了。我專心聽那個女歌手唱著（桑貝模仿她唱出每個音節）：I am begin-ning to see the － light！我每個字都聽得懂：I am begin-ning，進行式……I am beginning to see the light。我翻譯成：「我開始明白了。」過了幾天，在學校裡，有一次英文練習。我呢，我開始的句子是：「I am beginning to see the light because yesterday night I have……（我開始明白，因為昨天的夜我……）」英文老師問我：「你怎麼會這個？」我說：「這個什麼？」「進行式啊……」我不敢跟她說我是在廣播裡聽到的。我告訴她：「因為我去過倫敦。」這當然不是真的。我一天到晚在說謊，我總是想要編造出另一種生活。英文老師對我說：「啊，你去過倫敦？」我已經不記得最後怎麼了……可能是課後被留校兩小時吧……

－那個時候，您經常編造您的生活？

－一天到晚！

－大家相信您嗎？

－別人相不相信我說的，這種問題我不會拿來問自己。重要的是，我說謊，所以別人不知道事實，真的不知道，他們不知道我的生活……我什麼事都說謊，我不想讓別人知道，其實我日子過得很艱苦！

－所以，音樂，只有這個時刻可以讓您忘記這種艱苦的生活？

－還有我在報章雜誌上看到的幾幅畫。就像我對〈月光〉的感覺，實在太讓我吃驚了。我心裡想：「怎麼有人畫出一些圖，找到一個想法，可以有一種大家都認得出來的風格……」不過，拯救我生命的是音樂。我相信，如果沒有音樂，我應該會變成瘋子。比我現在還要瘋！

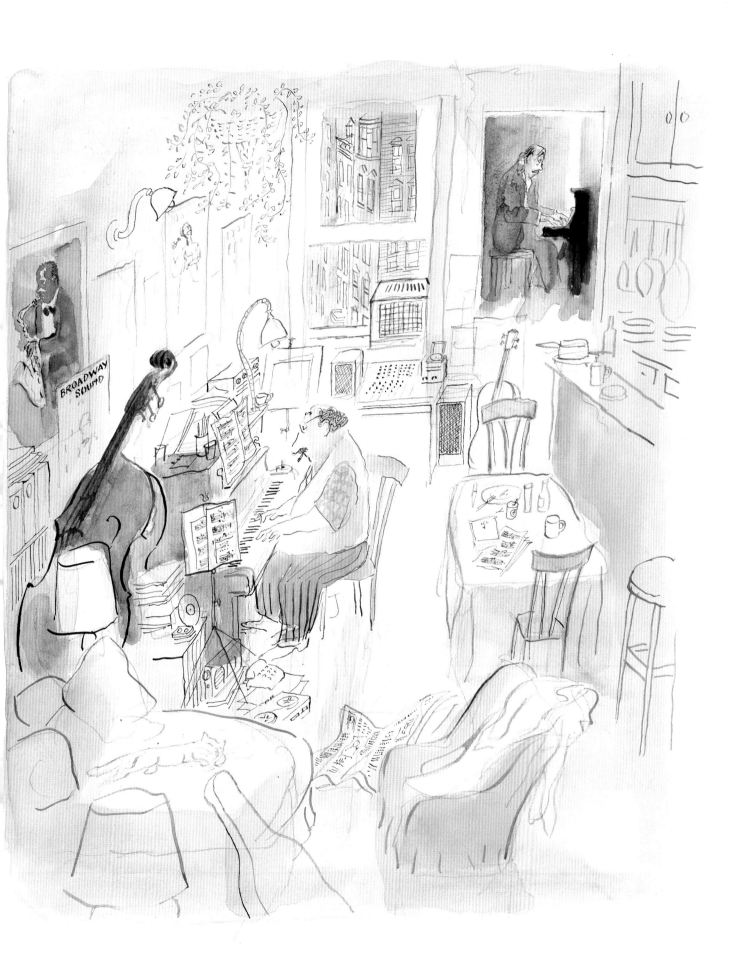

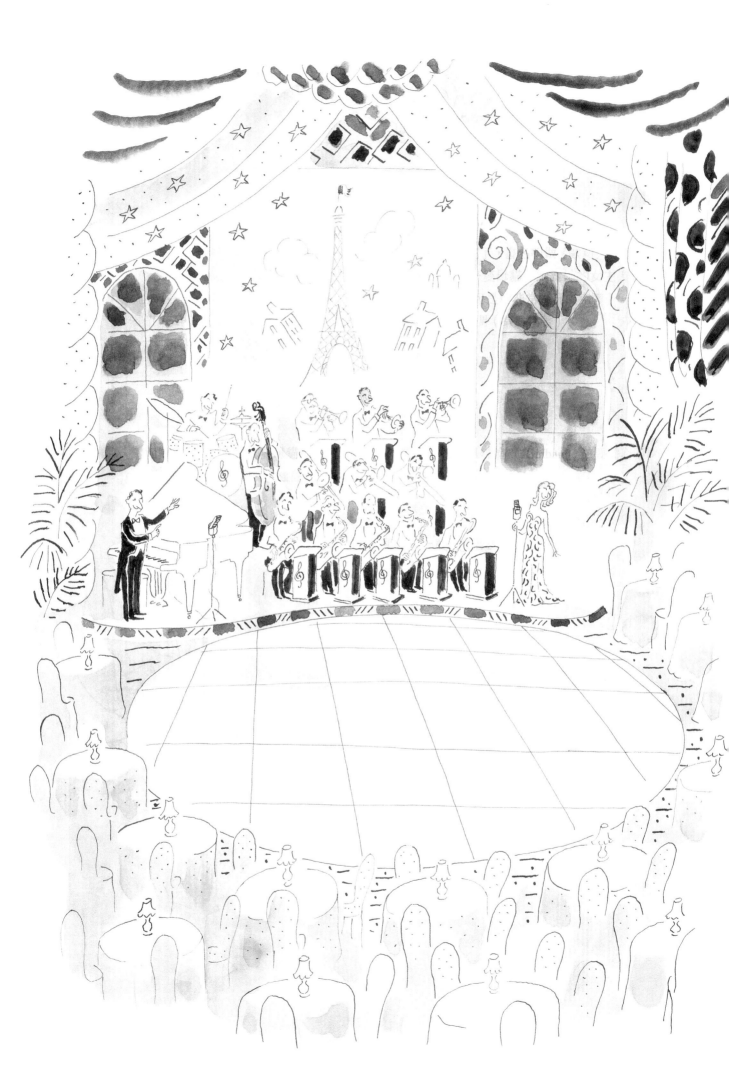

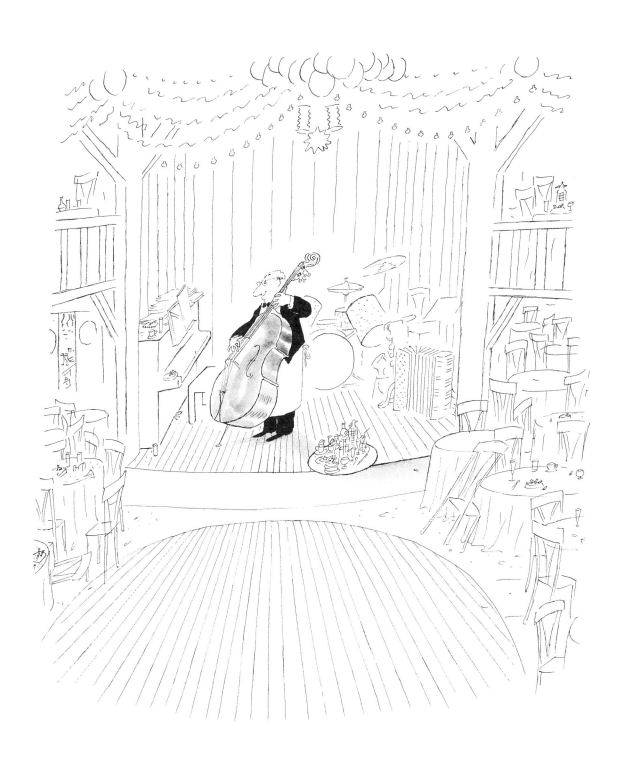

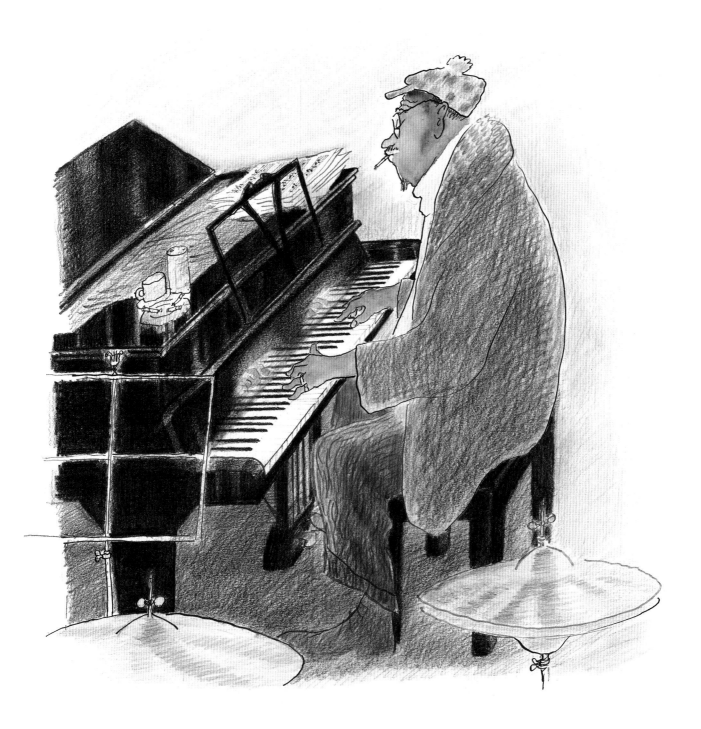

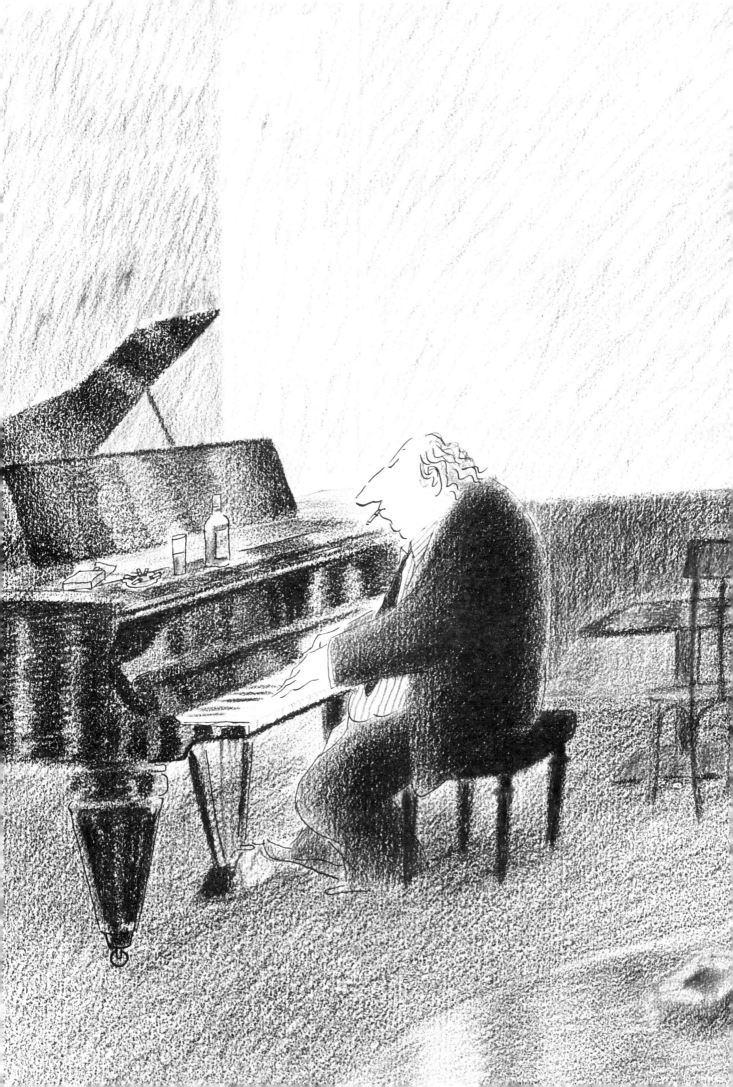

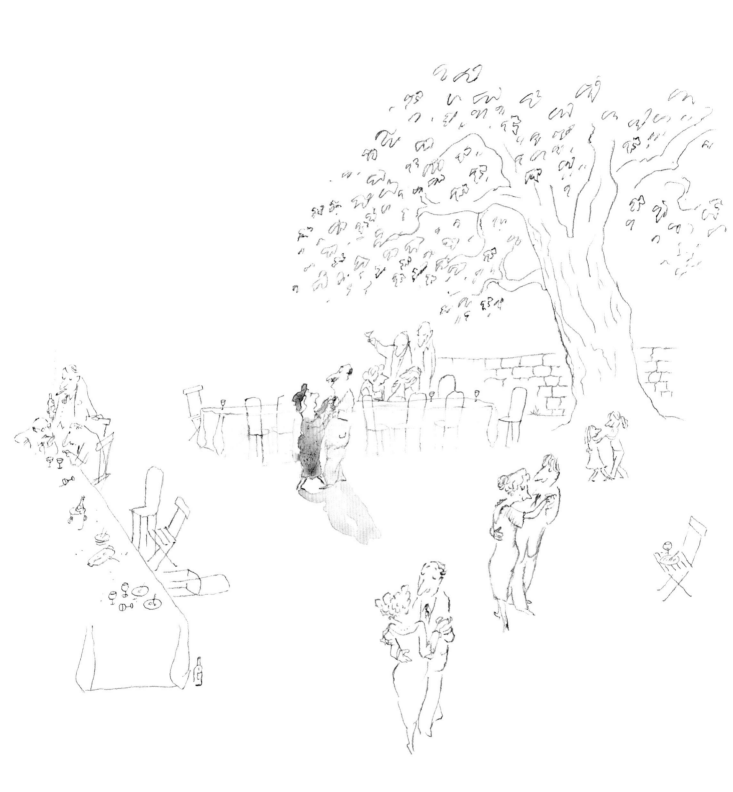

「有些人我非常喜歡，他們拯救了我的生命。

是的，他們都很開心。

我喜歡的這些人──

就算他們偶爾會做出悲慘的事──

他們都很開心。」

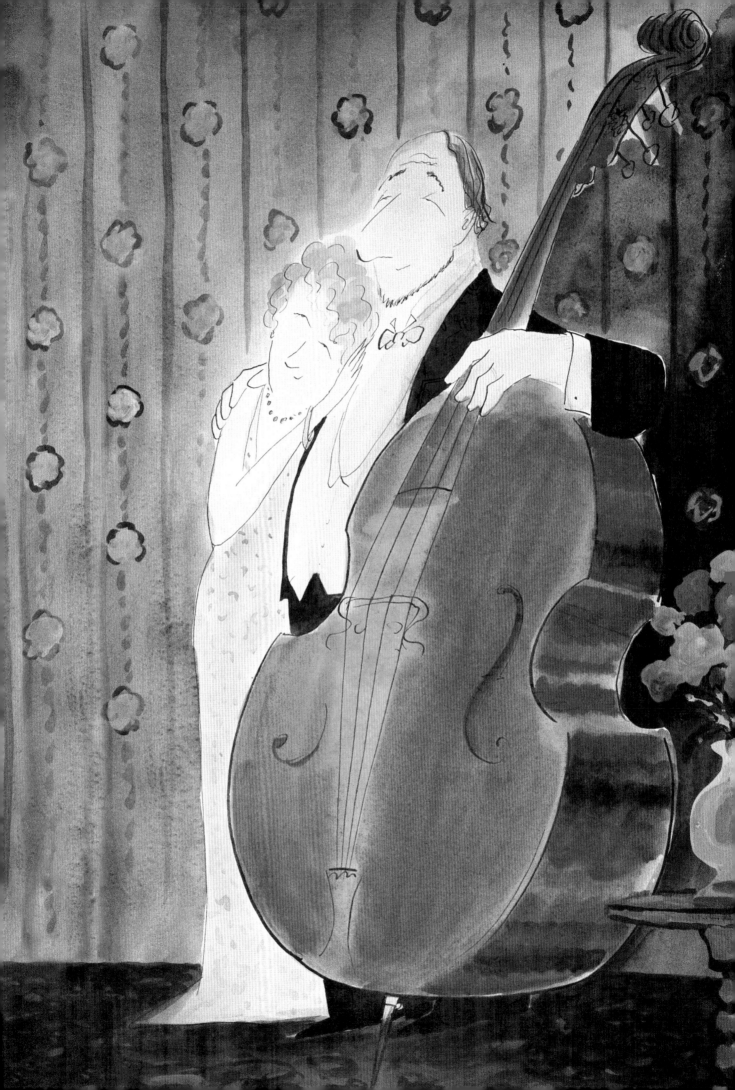

馬克‧勒卡彭提耶：法國歌手當中，有哪幾位是您欣賞的？

尚－雅克‧桑貝：夏勒‧特內。這是一定的。當然是。這傢伙太了不起了。

—您看過他登台嗎？

—看過！特內，他是……神。沒有哪個歌手或樂手不會被夏勒‧特內震撼。

—我們會被什麼震撼呢？率真？歡樂？活力？

—那是一種天真的默契……我們沒辦法不看到特內，他的天賦就像達文西，可以為蒙娜麗莎創造一抹無從模仿的微笑。特內，他對音樂、節奏、歌詞都很有想法……他的作品完美、歡樂、無懈可擊。

—特內的作品一直都是歡樂的嗎？

—不是。他的表現方式像是歡樂的，但是死亡一直都在那裡徘徊，一直都在。我每天早上都唱的，很有名的一首歌，最後是以自殺收場……

—為什麼，就算歌詞經常是黑色的，卻會讓人覺得，特內是歡樂的？

—是因為他的存在方式。

—或許，還有他的音樂？

—是啊，當然！那是一種特殊的天賦，很難描述。夏勒‧特內沒有對鋼琴下很多功夫，他會演奏鋼琴，但是彈得不是很好。不過他是會彈……事情就是這樣，那就是他。

—有哪一首歌是您特別欣賞的嗎？

—這很難選，不過〈離開一個城市〉（En quittant une ville）我百聽不厭。因為裡頭有埃梅‧巴黑利，他的小喇叭伴奏太神奇了。埃梅‧巴黑利是個非常棒的樂手。

—所以您是因為巴黑利的小喇叭才愛上這首歌的？

—是啊，是啊，或許是吧！不過，讓我著迷的是歌詞和音樂的整體！一種純粹的快樂！對我來說，保羅‧米斯哈基和夏勒‧特內，他們都是差不多同一級的作曲家。

—可是我們總是讚美特內，卻遺忘了米斯哈基……

—幾個世紀以來，我們都遺忘了維梅爾 [21]。現在呢，他在羅浮宮接受讚美……

[21] 維梅爾（Vermeer，1632-1675）：荷蘭畫家。

－您認為米斯哈基有一天會回到舞台的前沿？

－為什麼米斯哈基不需要回來，夏勒‧特內解釋得很好：因為他一直都在。全世界都知道他。〈侯爵夫人，一切都很好〉（Tout va très bien, madame la marquise）、〈幸福更待何時？〉，所有人都知道這些歌，這些都是他的歌，可是大家不知道作者的名字。就像夏勒‧特內的那首〈詩人的靈魂〉（L'Âme des poètes），大家哼著「啦啦啦」，「卻不知道是誰讓他們心跳加速」，可是「許久，許久，許久，詩人們死去許久以後，他們輕盈的靈魂和他們的歌，讓人歡喜讓人憂傷，不論女孩、男孩、布爾喬亞、藝術家或流浪漢」。

－聽說米斯哈基那首歌是一夜之間寫成的……

－是啊，是雷‧旺圖拉要他寫的，在尼姆[22]巡迴演出的時候。第一天晚上的演出不算非常成功，旺圖拉想要找一首新歌，在演出的最後讓聽眾留下深刻的印象。有人說是琳恩‧荷諾（Line Renaud）的丈夫盧路‧葛斯帖（Loulou Gasté）說的：「我知道一個故事，說的是一個貴婦去旅行，結果人家在電話裡跟她報告的全都是一些慘事。可是，為了安慰她，大家都反覆對她說：您千萬別擔心，侯爵夫人，一切都很好。」於是保羅‧米斯哈基就跟他的夥伴們開始幹活了，他整夜寫詞又作曲，一邊吃著一塊卡蒙貝爾乳酪（camembert）——我是聽人這麼說的。第二天清早，歌寫好了。到了晚上，演出非常轟動。不過，幾天之後，當年很有名的藝人巴赫與拉維涅[23]跑來說他們到處演這個故事已經很久了。於是雷‧旺圖拉樂隊的成員——這些老實人——就說：「好吧，我們把你們放進著作權裡面！」後來有另一個傢伙也跑來說要分一杯羹，後來有二十五個人收到錢，其他人一毛也沒拿到，一直分錢，一直當好人……

－您知道這首歌後來因為政治用途而被改編了很多次，像在一九三六年罷工時的〈埃希優先生，一切都很好〉，甚至改編成〈我的元首，一切都很好〉在倫敦電台播放……[24]

－當然知道，當然！不過我實在沒興趣談這個！

－今天有沒有一些歌手擁有這種相同的輕盈？……

－沒有……有一段音樂是一位非常偉大的爵士樂鋼琴家比爾‧艾文斯（Bill Evans）寫的，寫給他的姪女，曲名叫做〈給戴比的華爾滋〉（Waltz for Debby）。咦，您剛才到底問我什麼問題？

－今天有沒有一些歌手擁有這種相同的輕盈？像米斯哈基、特內、蜜黑葉……

[22] 尼姆（Nîmes）：法國東南部城市，距離地中海濱約五十公里。
[23] 巴赫與拉維涅（Bach et Laverne）：法國雙人喜劇團體。一九三一年的演出〈一切都好〉（Tout va bien）是〈侯爵夫人，一切都很好〉的雛形。
[24] 這首歌後來被多次改編，作嘲諷之用。「埃希優先生」（monsieur Herriot）指當年的國民議會主席愛德華‧埃希優（Édouard Herriot）。「倫敦電台」隸屬英國廣播公司（BBC），二次大戰期間，戴高樂將軍領導的「自由法國」在此向法國人民廣播；「元首」（führer）是德文，指希特勒。

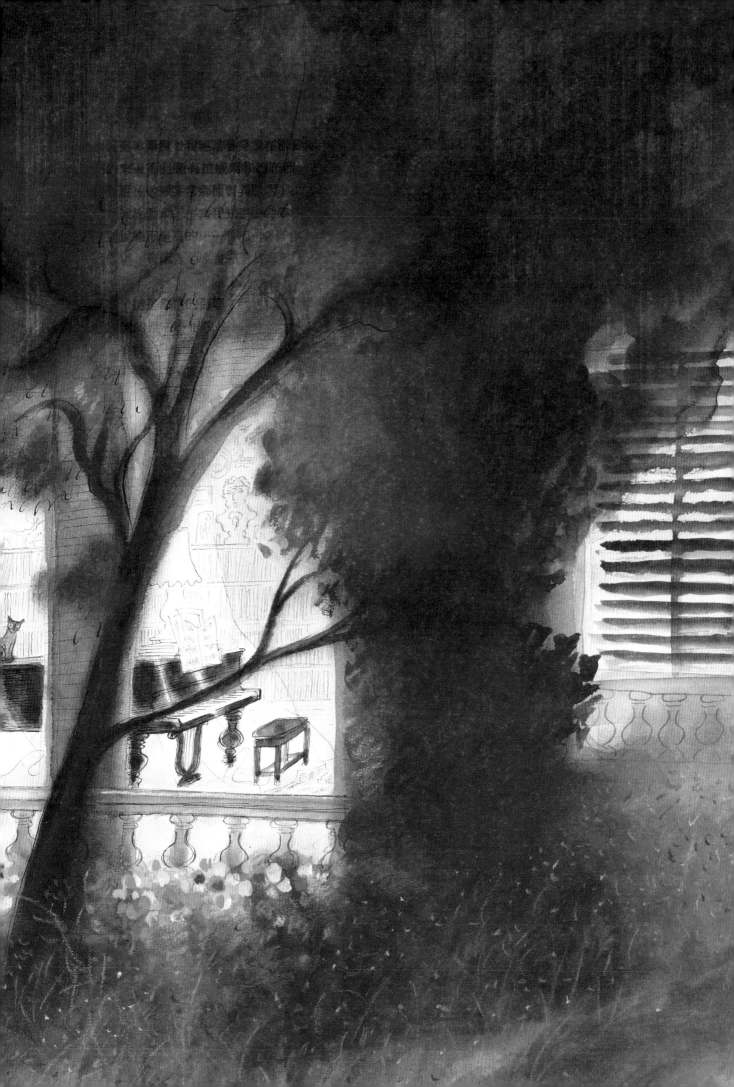

—或者像蓋希文……沒有，這種東西在某個時代就沒了。輕盈變得可疑了。有很長一段時間，在二次大戰前的一九三九年，有很多人——包括保羅·米斯哈基——寫了一些歡樂的東西，彷彿他們感覺得到即將來臨的災難有多麼巨大，所以先笑先贏，以後的事以後再說吧。於是所有作曲家——包括迷人的蜜黑葉和她的同黨尚·諾安[25]——都寫了很了不起的東西：「一位子爵遇到一位子爵，他們跟對方說些什麼？一些子爵的故事。」您聽，這個很有想像力！「一位侯爵夫人遇到一位侯爵夫人，她們聊什麼，一些侯爵夫人的故事……」這太棒了！實在是太棒的想像了！那是個輕盈的年代……這是，哎呀，這是恐怖又嚇人的第一次世界大戰帶來的後續影響。作曲家、演員、作家從他們經歷過的、所有人都經歷過的殘酷和苦難之中解放出來，重新找到某種生活的輕盈，這種感覺依舊動人，畢竟它不曾持續太久……

—某些領袖的狂熱毀了輕盈嗎？

—有時候看到這種事還是有點滑稽的，有些白癡寫了關於他幹的一些好事——好爺爺史達林殺了成千上萬的人，他覺得列寧太殘忍了，可是他自己也殺了一堆人啊。這應該很嚇人吧……所以，就有了這種對於輕盈的需要，想要召喚輕盈的空氣，彷彿人類意識到，他們即將墜入最絕對的悲劇之中——跟著列寧、史達林、毛澤東、希特勒、墨索里尼……這些好男孩，這些隨心所欲自由開槍的可愛男孩。

—現在也一樣，這種輕盈的自由消失了嗎？仁慈的時代一去不回頭了……您的意思是，我們變得嚴肅、沉重了

—啊，沒錯！沉重。死板。遲鈍。

—是外露的嗎？

—是自戀的。可愛的蜜黑葉，她寫的是：「那是一條小路，沒有頭也沒有尾」，當她這麼寫的時候，那幾乎是神賜的，太迷人，太出色了。

—那是某種提議，而不是強加給人，那是讓人有夢，問我們看待世界的時候要不要用某種樂觀的、慷慨大方的目光？您會覺得，在這些有點輕盈、有點偏離常軌、有點膚淺的歌曲裡，有某種人生觀嗎？

（笑）

—完全沒有嗎？

—「在地鐵裡，人多的時候不知道要抓哪裡，昨天有位太太大聲嚷嚷：『您抓到我胸部了耶。』我對她說：『這種八卦，對我沒有意義。』」要說有某種人生觀，可能太誇張了……不過從前的這些歌詞和音樂裡有一種已經消失的東西，叫做「和善」。這是很法國的，很典型，很有趣，從來不會對人兇。

[25] 尚·諾安（Jean Nohain）：法國作詞人。

—以前有仁慈、和善、禮儀嗎？

—是啊，還有寬容。我剛到巴黎的時候，讓我印象很深的就是：和善。現在輕盈消失了，因為我們每天都遭受一些悲慘新聞的恐嚇。不過有些人還是在他們自己的內心深處維持著輕盈。有些人待在壕溝裡的時候，每天早上起來還是會吹著口哨……然後走到滴著髒水的水龍頭前面稍微盥洗一下。

—所以有些人不管在任何情況下，都維持著輕盈和開心……

—這是劇作家尚‧阿努義（Jean Anouilh）著名的定義……我因為這個，有好幾年都躲在可笑的事物背後，我同意這個說法，我也不知道為什麼，而這其實是哲學家巴斯卡（Pascal）發現的，我很喜歡他的說法：「人是一種鬱鬱寡歡又開心的動物」……

—您，您開心嗎？您是鬱鬱寡歡勝過開心，還是開心勝過鬱鬱寡歡？

—我想，算是開心吧。年紀小的時候，我很開心。

—不論任何情況嗎？

—多虧有別人的幫助！有些人我非常喜歡，他們拯救了我的生命。是的，他們都很開心。我喜歡的這些人──就算他們偶爾會做出一些悲慘的事──他們都很開心。

—到現在，您還是開心嗎？

—現在，我是開心的，因為有點老番顛了，所以我又把壞毛病都找回來了。

—在童年和老年之間，您曾經憂傷無解嗎？

—啊，是啊，我一直都是。只要說起艾靈頓公爵，我就會哭。我一連好幾年都是哭著醒來的，就是因為這個人死了。

—可是所有人都會死啊……

—是沒錯，可是剛好這個人，我很喜歡他。

—所以，您寧可比他早死？

—也不要說得太誇張啦……

—時代變得悲慘了，不過無論如何，在歌曲裡還是有可能保留一點輕盈……像是波比‧拉普安特 [26] 的作品……

—所有往這個方向走的人，都被他們殺了，可憐的人。

[26] 波比‧拉普安特（Boby Lapointe）：法國詞曲創作者、歌手，作品以諧音、調動音節、押頭韻等趣味聞名。

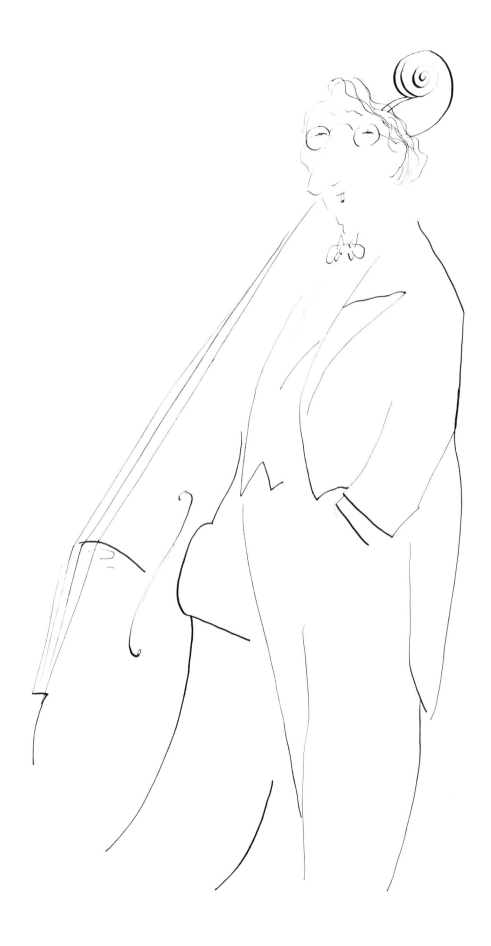

—您的意思是？

—有一天，意識形態開始插手，煽動人們要認真當回事……

—大家都聽話嗎？

—您看過那張神奇的照片吧，所有人都知道的那張不可思議的照片，拍攝納粹集會的那張。所有人都舉起手臂行納粹禮，有個傢伙站在中間……

—……兩隻手臂在胸前交叉。

—這種勇氣真叫人難以置信！

—輕盈在歌手的作品和音樂裡消失了……

—是美國人把這個東西帶給我們的。現在法蘭克・辛納屈（Frank Sinatra）死了，沒有人可以吹噓、自稱是綜藝歌手了……太多歌手想要證明他們會思考了！

—您聽很多辛納屈的歌嗎？

—碰巧聽的。我沒有他的唱片……啊，我想我應該有一張。

—可是您喜歡辛納屈的什麼？

—美妙的嗓音。他的英文我聽得懂。他唱得好得不得了。

—他是所謂的 crooner（低吟歌手）？

—是，他是所謂的 crooner。不過現在他被視為所有 crooner 當中最好的……

— crooner 是什麼意思？這到底是什麼東西？

— crooner 其實就是法文的魅力歌手（chanteur de charme），譬如在法國，就是尚・沙伯龍（Jean Sablon）。不過法蘭克・辛納屈，他是無人能敵的。

—您認為在辛納屈之後，沒有人能超越他？

—啊！是的，結束了。那就是一個時代。所以我才會惋惜我那不可思議的艾靈頓，因為我也知道，他死了以後，爵士樂就結束了。

—啊，是嗎？徹底結束了嗎？

—是啊，對我來說，是的。是還有其他東西……我們想要什麼都有，可是沒有我曾經喜歡和現在喜歡的。

— 您說音樂從前不會強加給人任何東西，也不會很把自己當一回事，這也是您為幽默畫提出的一個定義……

— 我最愛的艾靈頓公爵似乎說過——我也希望他真的說過——爵士樂對音樂來說，就像幽默畫之於古典繪畫。我願意相信他真的說過這話。我也願意重複這句話！

— 不想要強加某種世界觀……

— 有某個時候，所有人都在搞民粹主義。這是那些超級大咖發明的，像是希特勒、史達林、列寧、墨索里尼，甚至還有某些藝術家。民粹主義是個恐怖的東西，它為人們服務。人們自以為深刻，但是卻被迫變得愚蠢。而輕盈正是愚蠢的對立面……

— 時代也讓幽默畫消失了……

— 唉，是啊！

— 結果，您其實是一隻恐龍……

— 您說的真好，您優雅的敘述榮耀了您！而這讓我非常擔心。

— 可是法國真的不再有幽默畫了……或者說只有很少。

— 美國也是，它還是盎格魯薩克遜文化的搖籃呢。

— 今天，誰有這種輕盈的特質？誰會用這種眼光來看世界？

— 不是只有音樂家或插畫家，還有很多畫家。哈伍勒・杜菲（Raoul Dufy）就是，人們看不

起這個，但這就是輕盈。還有維梅爾（Vermeer），他畫出生命的平靜與和諧。那是奇蹟。那是一種細緻，一種令人瘋狂的深刻。我最近不顧羅浮宮的人潮，成功地看到所有人都認識的《倒牛奶的女僕》（La Laitière）。那是奇蹟，你會想要抱著這幅畫，擁抱那個女僕，喝她倒出來的牛奶，你會想要坐在一架古鍵琴前面——如果房子裡有一架的話，當然是這樣——然後好好彈一段平靜的旋律，再一次成功展現巴哈的〈耶穌，吾民仰望之喜悅〉（Jésus que ma joie demeure）。啊，當你做到這裡，萬事太平，萬事 OK，貓還是會吃老鼠，但這畢竟不是太嚴重。

—對您來說，《倒牛奶的女僕》這幅畫有一種巨大的輕盈……

—一種無邊的溫柔，是的。讓人感覺到一種溫柔，一種輕盈。死亡不再存在了，這種東西是奇蹟，這樣的世界。這樣的光從何而來？這樣的平靜從何而來？還有，處處流露的都是善意。您知道的，您很了解我，我不只是瘋狂，我是對某些人瘋狂著迷。譬如，我對這個叫做瓦西里·格羅斯曼（Vassili Grossman）的神奇作者瘋狂著迷，他不曾看到自己的作品成書，他在這之前就死了，他一輩子都被 KGB 的共產黨徒迫害，他們禁止他的書出版。當您讀到他的書——當時人們就這樣偷偷摸摸地傳閱——您會發現這傢伙經歷了最慘的一些事，他被監禁，被送去西伯利亞，最後他卻說：「我就是相信善意。」善意，就是一切，事情就是這樣，這是存在的。

—您喜歡的那些音樂家、歌手、藝術家都相信善意嗎？

—啊，我不知道他們相不相信，不過他們是這樣的人，好人。

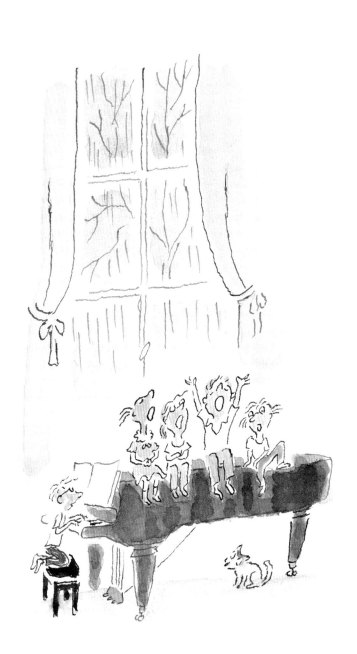

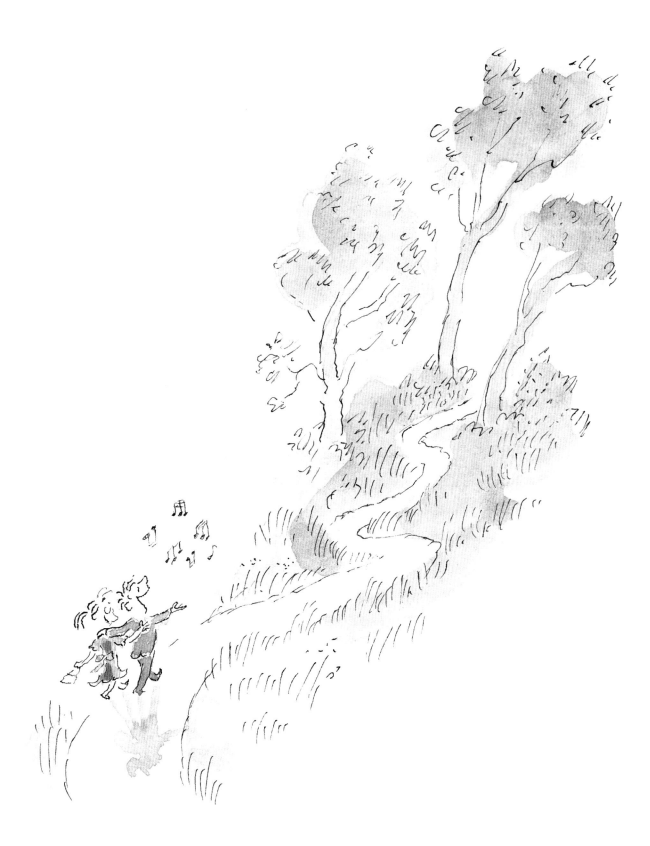

為艾藍 · 蘇雄的專輯《因為她們》畫的兩幅圖，專輯版稅捐贈給防癌協會（La ligue contre le cancer），2011 年。

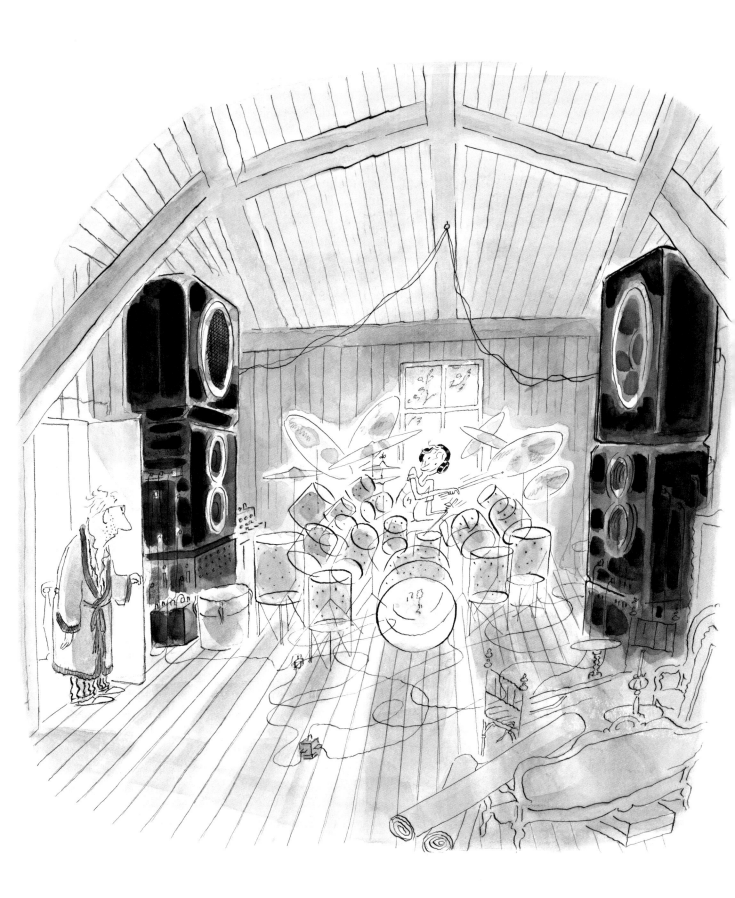

一開始練習啦？

—那您呢，您是好人嗎？

（哈哈大笑）

—在那些輕盈的歌手當中，您很快就提到蜜黑葉……

—可是蜜黑葉，她是作曲家！她的旋律讓人驚豔，她太棒了，她在我心目中和那些美國超級大咖平起平坐，像蓋希文或是歐文・柏林（Irving Berlin）。

—那她唱得怎麼樣？

—她跟尚・沙伯龍一起唱的時候，還可以。不過她令我印象深刻的部分是作曲家……

—不是歌手……

—不是……不過她主持的節目「小小音樂學院」（le Petit Conservatoire）非常棒！有時候有點挑釁。不過那是一堆美妙的傢伙的大雜燴——其中有很多人是不說笑的，因為他們是猶太人——這些人寫了、唱了一些東西很讓人讚歎。而且歡樂！對，他們有太陽作見證……[27]

—您那個年代的歌手，有哪些是您欣賞的？

—甘斯柏（Gainsbourg）。我很喜歡甘斯柏的一首歌，他拿蒲黑葦的〈枯葉〉（Feuilles mortes）來做對位：「噢，多麼希望你能想起，這首歌是你的歌，是你的最愛，我想是蒲黑葦和寇斯馬（Kosma）寫的……」這首歌非常細緻入微又非常動人。

—這首歌不是很歡樂……這是一首分手的歌……

—是啊，沒錯，是在講一段愛情的結束，不過非常非常美。而且輕盈……

—您遇到過甘斯柏嗎？

—沒有。啊，有，一次。我們握了手……我們遇到的地方人很多，我們握了手，就這樣而已……

—馮絲華・哈蒂（Françoise Hardy），您跟她很熟吧，她曾經把所有唱片都簽名送給您……

—她一直都有給我。

—您有聽嗎？

—有啊，我很喜歡……如果在收音機聽到她的歌，我會覺得是一種享受。

[27] 「有太陽作見證」出自蜜黑葉〈躺在乾草堆裡〉（Couchés dans le foin）的歌詞。

—那您喜歡紀‧琵雅（Guy Béart）嗎？

—他不容易聽，有時難以下嚥，他總是自我感覺太良好，不過他寫過一些非常美的歌。

—茱麗葉‧葛瑞柯（Juliette Gréco）對您有吸引力嗎？

—啊，她還不壞！她很行……

—那艾藍‧蘇雄（Alain Souchon），您欣賞嗎？

—我很榮幸幫他的一張唱片畫了好幾張圖，〈因為她們〉（À cause d'elles），那張唱片是要對抗兒童癌症的，不過他的作品我不是很熟。不過我感覺得到，他以一種明顯而易見的溫柔，一種自然而然的優雅，成功談論了我們的時代，這讓他可以保持輕盈，卻又不至於膚淺。他寫道：「我們被變成克勞蒂雅‧雪佛 [28]，我們被變成保羅－盧‧敘利澤爾 [29]」，這其實挺有意思的。就像特內寫道：「我寧願拿一個被用過的週六晚上去換一個生氣勃勃的星期天早上。」而且，他還很迷人。靦腆又迷人。

—您完全沒提所謂的「耶耶」（yé-yé）風潮。

—我從來不覺得那個年代的歌手合我的胃口。我們不是常常一起聊音樂嗎！米榭‧勒格杭在一九八四年有一首歌總結了我對這個時期的感覺，裡頭的齊唱是不停的「耶，耶，耶」，「耶，耶，耶」。這就是那個時代的總結！

—您比較喜歡搖滾嗎？

—噢！這要看我們說的搖滾是什麼了。如果您說的搖滾是存在主義者在地下室的小酒吧跳舞的節奏，那是從美國傳過來的一種舞步。如果您說的是音樂，搖滾樂，對我來說，是一種可恥的東西。很可笑……

—引發幾百萬人狂熱的一種可恥的東西……

—或許吧，不過我根本不在乎！對我來說，那是一種笨拙沉重讓人變蠢的音樂！您也知道，我說話一向字斟句酌！

[28] 克勞蒂雅‧雪佛（Claudia Schiffer）：美國名模。
[29] 保羅－盧‧敘利澤爾（Paul-Loup Sulitzer）：法國富商、作家。

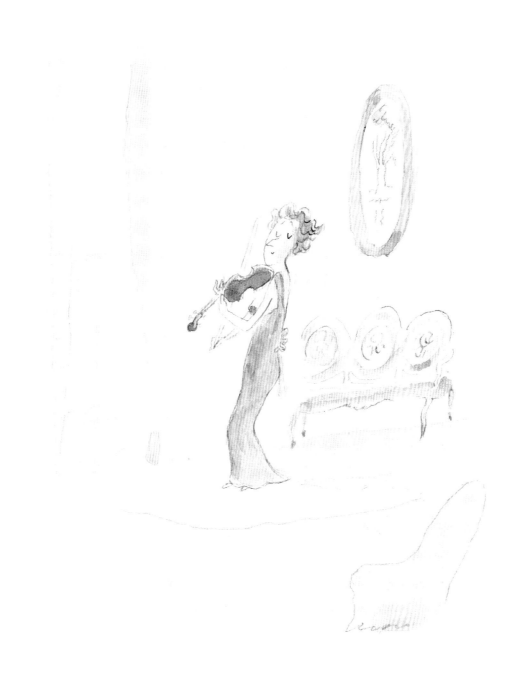

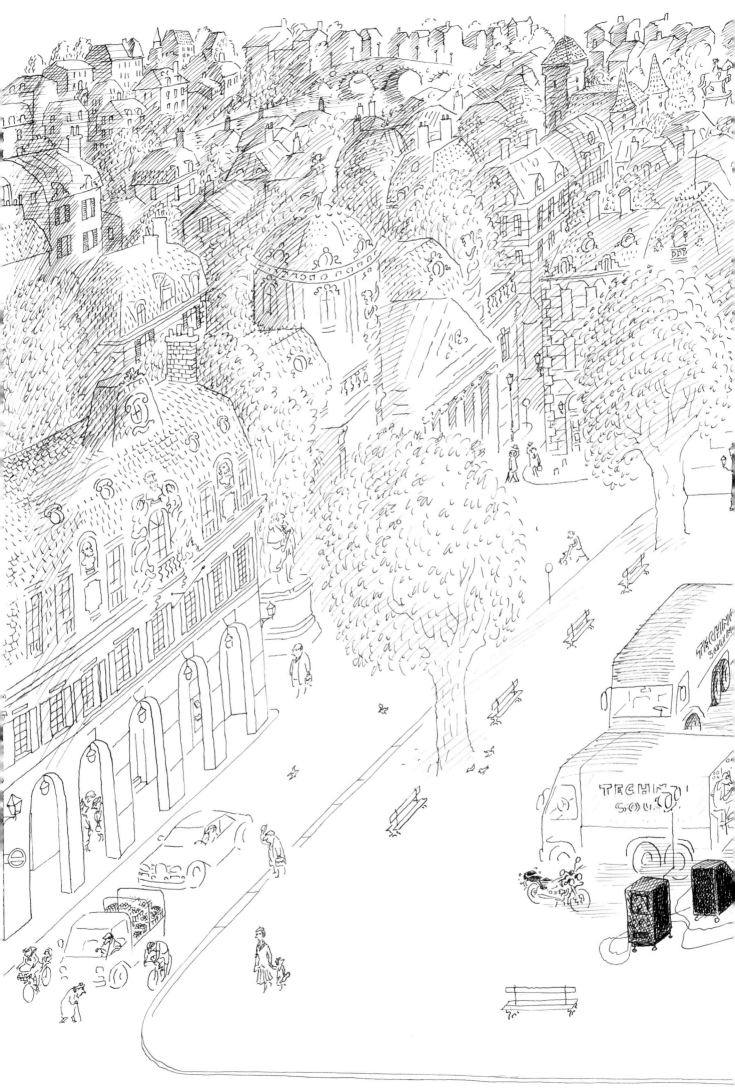

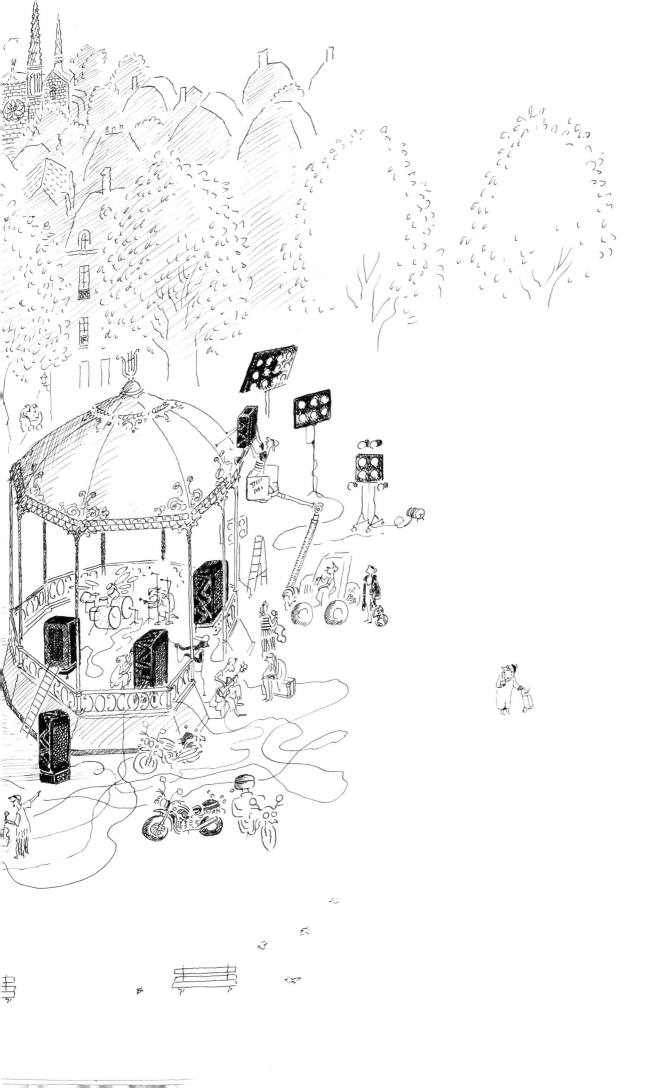

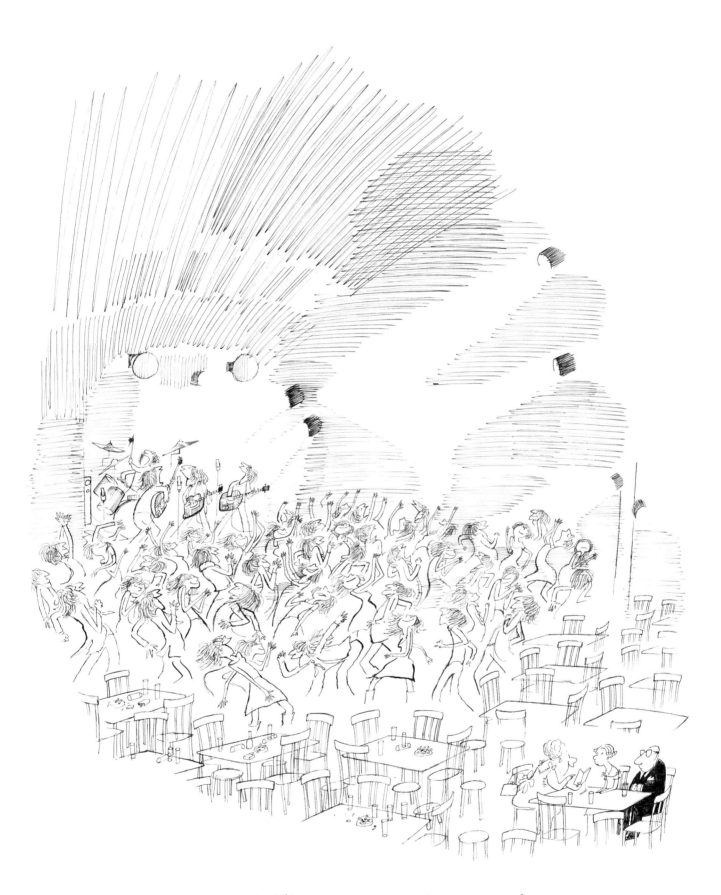

— C'est un Carnet de Bal. Voilà comment on s'en sert: le premier jeune homme qui vient t'inviter, tu notes son nom, en face tu mets : une danse —peut-être deux, si tu veux — le deuxième, tu fais pareil et ainsi de suite

—這是一本舞會記事本。我來告訴你怎麼用：第一個來邀你跳舞的男人，你把他的名字記下來，旁邊這頁你寫：一支舞──也可能是兩支啦，看你高興──第二個也是這樣記下來，然後依此類推……

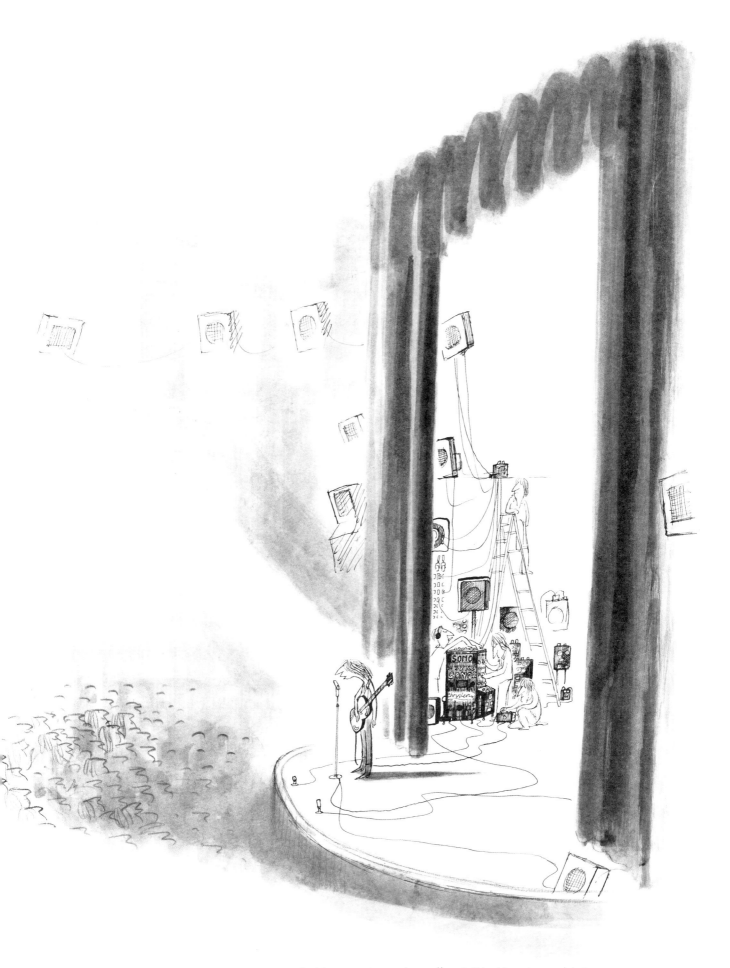

— Et maintenant, une chanson en réaction directe contre cette civilisation du machinisme outrancier qui ne vise qu'à écraser l'Homme...

—接下來這首歌直接回應的是這種極端機械化的文明，它的目標根本是要摧毀人類……

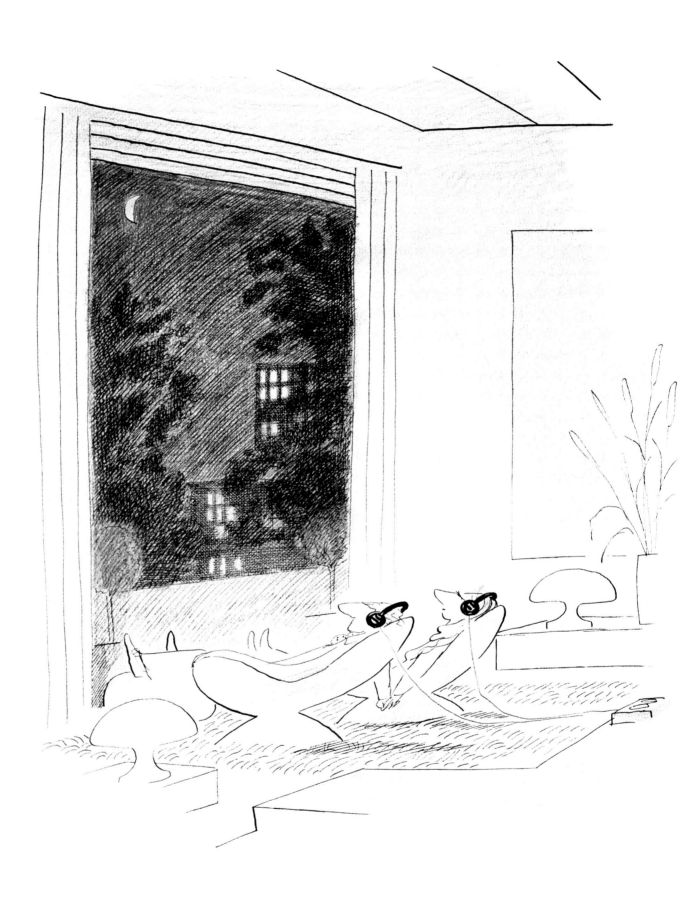

「這節奏真是瘋狂，當心你髮型亂了！」

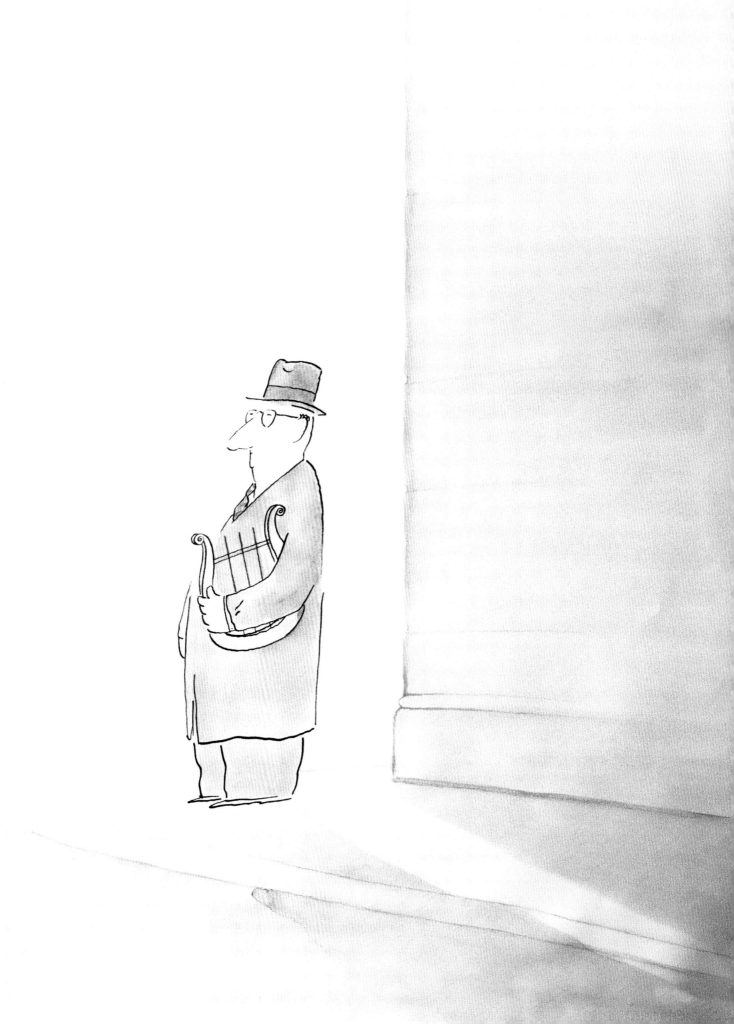

尚－雅克・桑貝：有一天，天使加百列跑來我家，祂拍著翅膀，搞得到處都是羽毛。祂跟我說，祂們在上面決定要對我仁慈了，祂問我：「你想要彈得像誰？像季雪金（Walter Gieseking）嗎？」我說：「嗯，季雪金，他很神奇，不過不要，不要……」「那霍洛維茲？最偉大的弗拉基米爾・霍洛維茲（Vladimir Horowitz）？」我回答說：「不要，不要……」於是天使加百列揮揮祂的翅膀，對我說：「那你到底要像誰？顧爾德（Glenn Gould）嗎？」最後我回答說：「顧爾德我很喜歡，不過不是我想要的。我就是想要彈得像艾靈頓公爵，像他，跟他一模一樣。」

馬克・勒卡彭提耶：祂留了幾根羽毛給您，可是沒有真的讓您如願……

－哎！祂可能有給我注入什麼東西吧，就像祂去探望正要嫁給木匠的那位善良的瑪麗亞小姑娘，過沒多久她就生下耶穌基督了。不過我這邊呢，沒有，祂不是很有效率，祂只給了我一個建議：「現在，你要訓練自己，多做練習，然後你會看到，事情會發生的！」是的，我可以說，那一天，天使加百列有點讓我失望……

－您還是依照祂的建議做了？

－我花了幾個小時，試著要模仿艾靈頓公爵：他需要某一個琴鍵的時候，他會先彈前一個琴鍵，輕輕地，然後再用力一點敲第二個琴鍵，這樣會出現一種時間差，可是我們不會察覺。他呢，他做這個是本能，可是我，我在我的鋼琴前面花了幾個小時又幾個小時。您看（桑貝坐到鋼琴前面）：我現在要彈一個 Re。Re 的前面有 Do，所以要先輕輕彈一下 Do，再壓下去，加重 Re，這樣就會創造出一種時間差，我一輩子都對這很著迷。我還是個小毛頭的時候，對這瘋迷得要命。後來我才知道，只要我們會了這個，我們就有了 swing。swing 的意思，就是「搖擺」。

－可是您從來沒有成功地好好「搖擺」？

－當然沒有！

－您不是很有天分，其實。（笑）

－確實。我聽力很好，可是我沒有天分。艾靈頓寫過一首歌，歌詞講的差不多就是這個：「您做的事，還不錯，可是只要您沒有 swing，那就一文不值。」而 swing 就是這種難以察覺的搖擺，它的作用是，如果沒有這個 swing，您做的事就一文不值……有兩個年輕的小伙子錄了一張很好笑的唱片。兩個人一起。兩個法國年輕人唱著：「這節奏真是瘋狂，當心你髮型亂了！」我聽到這個的時候，覺得很喜歡，很好玩。

－其實，您之所以沒有 swing，是因為您總是在擔心您的髮型？

－我很自以為是，我認為我早就有了，只差不會用英文說：「這一切都不錯，可是您沒有 swing，所以一文不值！」

—所以是因為英文不好，您才會跟 swing 維持近距離的關係？

—是啊，我這麼說好像有點自命不凡，其實我覺得 swing 已經注入我的內在，只是我得多做練習，依照天使加百列給我的建議！

—您的朋友薩沙‧迪斯帖勒（Sacha Distel）有天使來訪，他有 swing 嗎？

—薩沙？噢，有啊！他寫了一首美妙、神奇的歌被法蘭克‧辛納屈拿去錄了……〈噢，美麗人生〉（Oh la belle vie）。每一次我聽這首歌，都會被感動。我們看到薩沙‧迪斯帖勒的時候就會忘記死亡。他來了，古銅膚色，沒有一根白頭髮，牙齒雪白，笑容燦爛，健康的肌肉。我總是告訴自己：「好吧，證據在這裡：死亡並不存在。」薩沙，他就是生命的化身，這太瘋狂了。

—不會只有艾靈頓公爵和薩沙‧迪斯帖勒才有 swing 吧？還有哪些人有 swing ？

—……

—亨利‧薩爾瓦多（Henri Salvador）有 swing 嗎？

—有。我們不能說他沒有。在某些情況下，他有。不過這跟納京高（Nat King Cole）或是最偉大的法蘭克‧辛納屈是不能相提並論的。一個爵士樂手一定要有 swing，不然他就不是爵士樂手了。

—這意思就是說，有很多人在做爵士樂，但他們不是爵士樂手囉？

—是的，他們很糟！

—那麼今天的樂手裡頭，誰有 swing ？

—現在的樂手我不熟，不過裡頭還是有很多人，特別是年輕女性，她們唱得非常好。有個年輕的女歌手叫做史黛西‧肯特（Stacey Kent），她唱得，哎呀，非常非常好。她還唱了一首保羅‧米斯哈基的歌，音樂美妙極了，歌名叫做〈池塘〉（L'Étang）。我非常喜歡。

—她唱法文？

—對呀，這讓我很為米斯哈基高興，非常高興。

—米榭‧勒格杭，他有 swing 嗎？

—啊，有！他什麼都有，米榭，包括真正的個性。他太棒了！他什麼都會。他跟納迪雅‧布隆傑（Nadia Boulanger）學古典音樂，納迪雅‧布隆傑是不開玩笑的，她逼他每天給她寫一封信。

—一封信？

—對呀，跟她保持聯絡！她逼他每天給她寫信，用這個教他學會紀律！

—也是因為米榭‧勒格杭有才華，才能因為這種紀律而受益，是這樣吧？

—他是擅長旋律的作曲家，您給他兩個音符，他就可以創造出一個旋律！他是個了不起的作曲家！他說他像超級運動員那樣勤做練習，我們不能不信！技術上來說，他什麼都會。雅克‧德米[30]和他，他們寫的歌太棒了。德米的歌詞很有趣、很耐人尋味，加上米榭的音樂，這是個完美的組合。雅克‧德米是個很可愛的人，我很喜歡他的懷舊。他的電影裡總是有些人相遇，一個男人遇到一個女人，不過女人呢，會離開，而男人呢，會留下來。然後他們或許會相遇，這說不準，總之看下去就知道。一直都是這樣。他的電影有某種非常憂鬱的東西，就算對白是輕盈的……

[30] 雅克‧德米（Jacques Demy，1931 - 1990）：法國電影導演，台灣觀眾最熟悉的作品為凱薩琳‧丹妮芙主演的《秋水伊人》（*Les Parapluies de Cherbourg*），法文片名直譯是「雪堡的雨傘」，即本頁配圖上的雨傘店名。

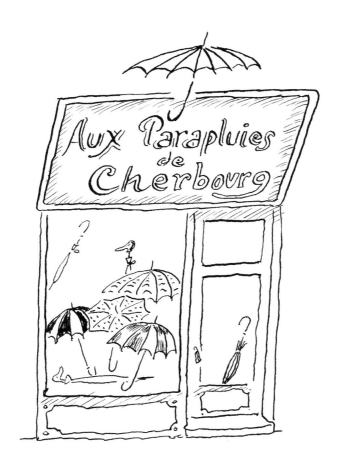

Aux Parapluies de Cherbourg：雪堡雨傘店

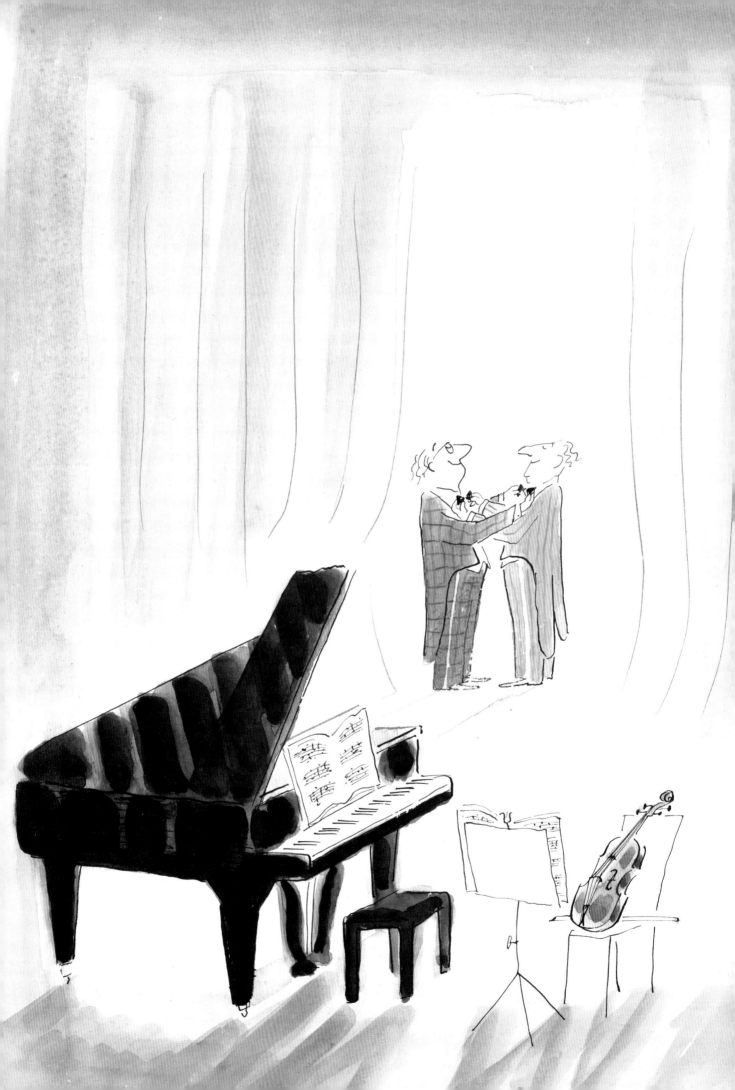

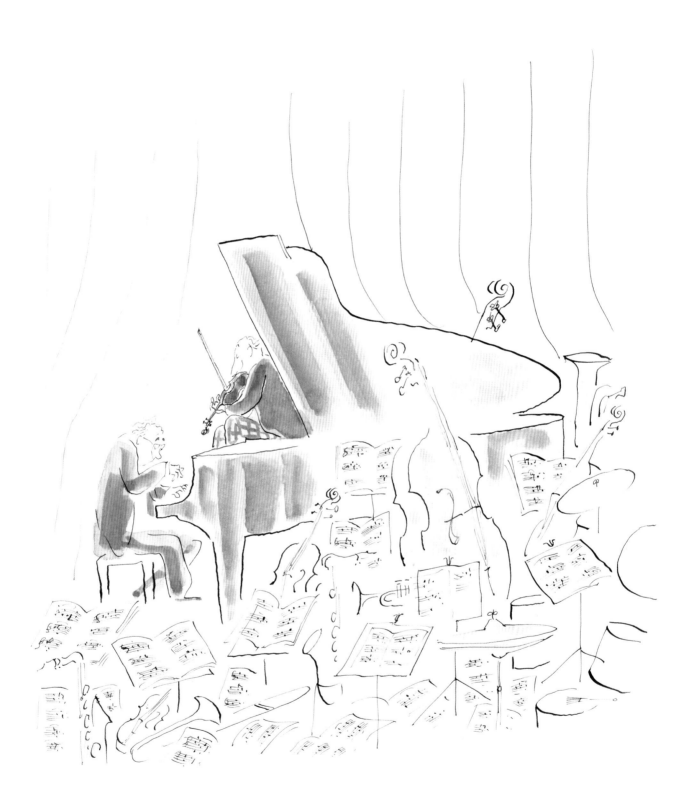

為米榭‧勒格杭和史蒂芬‧葛拉佩里（Stéphane Grappelli）的專輯而做的兩幅畫，1992 年和 1996 年。

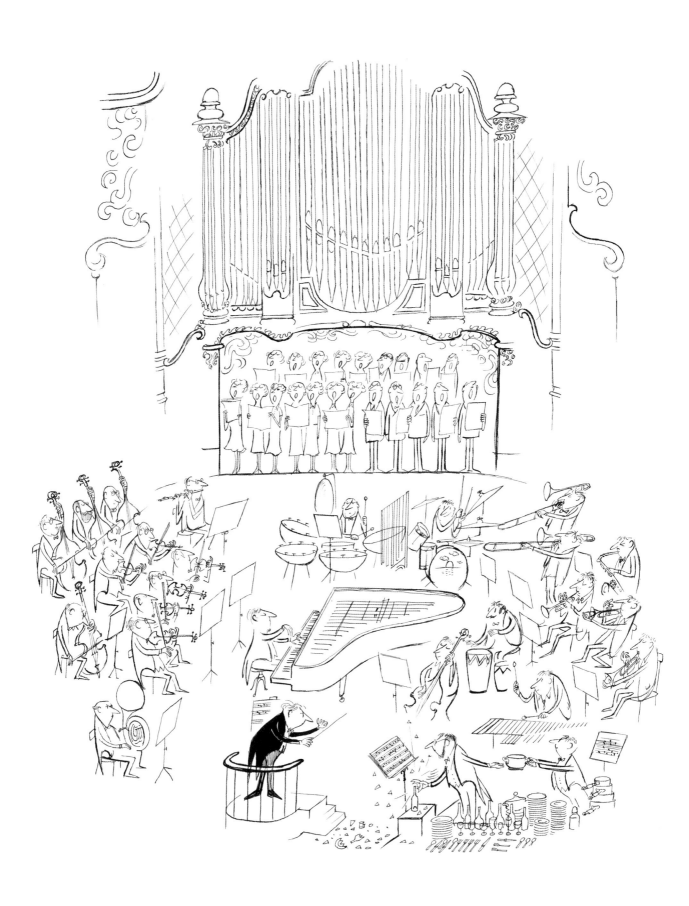

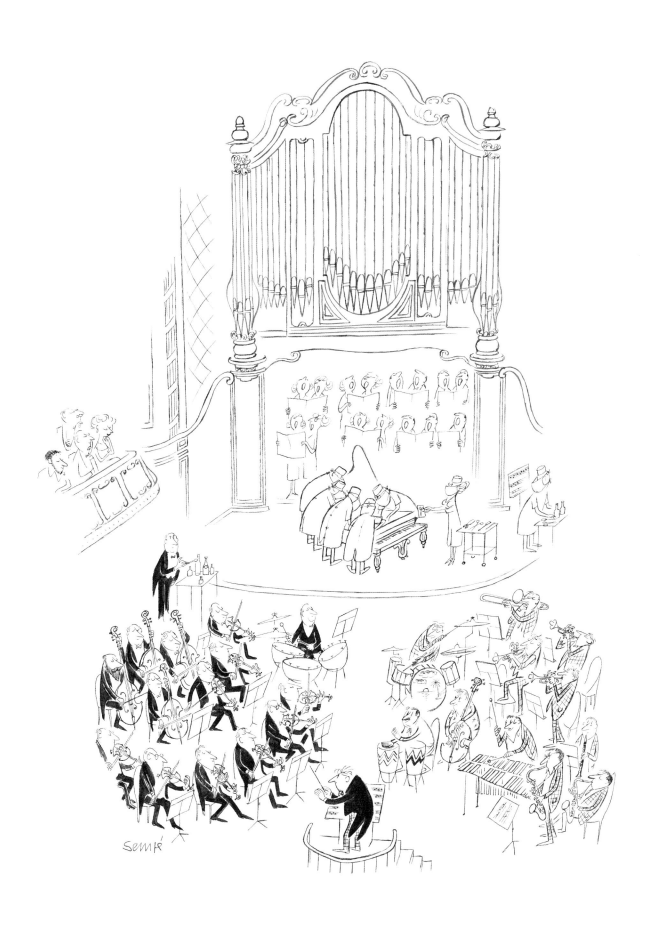

為米榭・馬涅（Michel Magne）的專輯《點彩派的音樂》（*Musique tachiste*）而畫的兩幅畫，1959 年。專輯文案作者：鮑希斯・維昂（Boris Vian）。

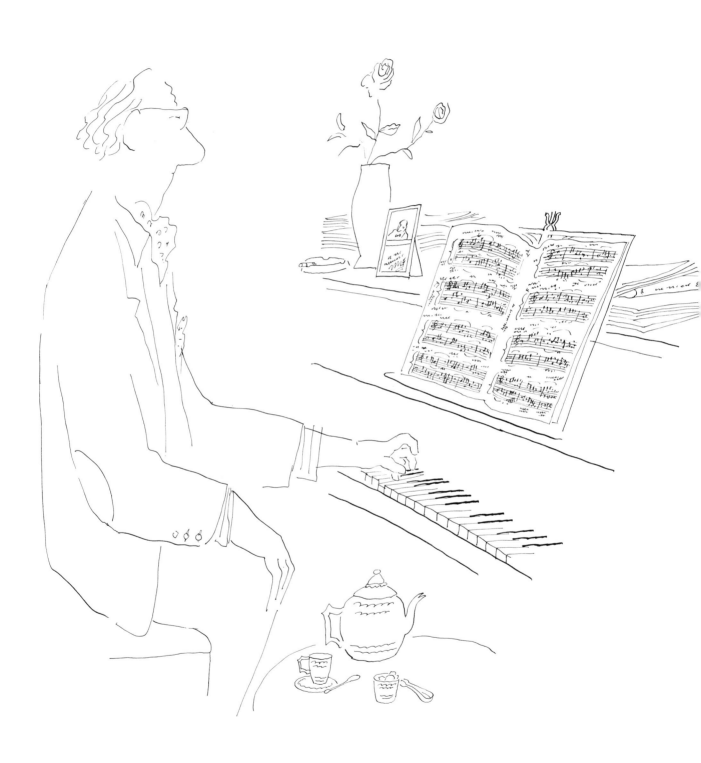

－就像您的畫……

－請不要相提並論，拜託！我已經跟您說過：我跟建築師比起來，只是個挖土的工人……有一次，我夢到達文西突然跑來我家，用一根鐵絲破門而入。達文西，從來就沒有什麼擋得住他。對他來說，把我的鎖撬開只是小孩把戲……他對我說：「事情是這樣的，你聽好了：蒙娜麗莎看到一幅畫覺得很好玩，你告訴我，幽默畫要怎麼畫？」我跟他說：「你這是在嘲笑我嗎？你是最偉大的天才，是宇宙創造的最偉大的天才之一，你卻來問我要怎麼畫幽默畫……可是你沒辦法畫啊，因為你是個天才，因為要畫一幅幽默畫，只需要很多的練習。所以你不能畫幽默畫，因為你太偉大了。」他很生氣，氣呼呼地走了。這件事常常害我失眠，因為我氣自己把他惹火了，也破壞了我跟一位天才的關係……還好，我們已經和解了……

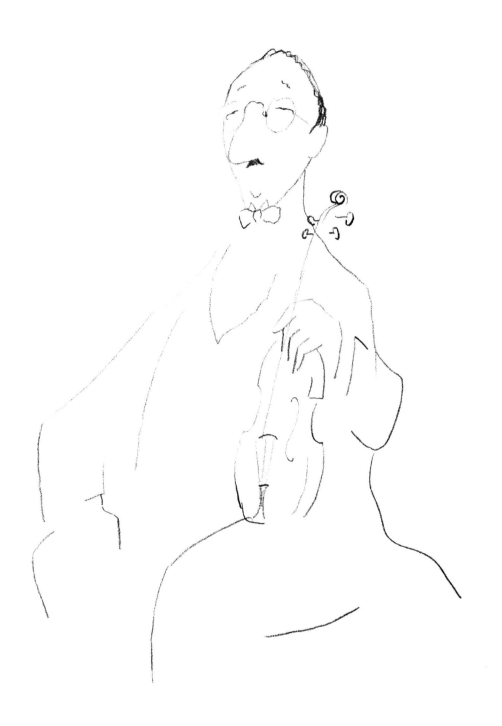

「聽德布西跟聽艾靈頓公爵一樣，

只要出來兩個音符，就知道這是〈月光〉。」

尚－雅克‧桑貝：我經常夢見我在辦餐會，星期五晚上……我的哥兒們都來了，艾靈頓公爵當然會來，而且還有拉威爾和德布西。可是有一天，這個叫做薩提（Erik Satie）的在訪談裡公開說（他像平常那樣賣弄聰明）：「拉威爾拒絕了法國榮譽軍團勳章，但他所有的音樂都想要這枚勳章。」當我知道這件事的時候，我嚇壞了，因為我的朋友拉威爾是個好人，因為薩提說的不是真的……

馬克‧勒卡彭提耶：這是罵人不帶髒字。

—是啊，這是嚴重的侮辱，我也這麼跟薩提說：「你是怎麼搞的？拉威爾，他人這麼好，而且你說的話……很白癡。」他對我說：「噢，可是事情就是這樣！我心裡有什麼就說什麼！」我告訴他：「我跟你說，你害我陷入一種可怕的處境……我沒辦法從我的餐桌把你趕走，跟你說不要再來了，這種事我做不出來，可是我要怎麼面對拉威爾，他人那麼好，可是他看到你的時候又不高興。」所以我只好停掉我很在意的這些晚餐聚會。就是因為薩提……

—所有人都在那裡同時出現嗎？艾靈頓公爵和拉威爾、薩提、德布西都在嗎？

—這就不一定了……

—想來就來嗎？

—是啊。

—餐會的地點在哪裡？

—在我家。這個「我家」在哪裡？我也不知道。那裡有個大房間，裡頭有幾架鋼琴讓人隨意使用。這些鋼琴，主要是給拉威爾、德布西和艾靈頓的，他們會想要彈琴，而且他們三個會不停地談論音樂……

—他們會一起彈鋼琴嗎？

—一個開始彈，另一個就聊起來，一個接著一個……太完美了！

—可是薩提老是想要賣弄聰明……

—他對自己的新發明很得意……

—那舒伯特呢？他有時也受邀出席您的餐會嗎？

—是啊，我很喜歡他。不過您要知道，雖然這些人我都喜歡，但還是有比較喜歡的。他們打電話給我的時候，我不得不做出選擇。

Pauvre monsieur Schubert

Pauvre monsieur Schubert：可憐的舒伯特先生

─這些都是您說的夢，您說過：「我只好停掉這些餐會……」您可以指導夢的進行嗎？

─這些夢，我得誘發它們才能進行！其實，這很痛苦，因為這些夢進行的時候，我也會聽到一個像旁白的聲音對我說：「不可能啦！你很清楚這是不可能的……他們都死了，你這個白癡……」諸如此類的。這非常痛苦。

─儘管這個旁白要把您拉回現實，您還是不顧一切要讓夢境繼續？

─對呀，當然是這樣！那實在是太棒了！我經歷著我的夢……

─「這些夢，我得誘發它們才能進行！」您這麼說，是什麼意思？

─在我入睡以前，我會開始幻想這些晚餐，我會想像一些情況……不這樣的話我就睡不著，而我也永遠不知道，這些東西到底是我想像出來的，還是我夢到的……

─是您想要作的夢……

─啊，是吧！就像是在希望裡經歷這些……

─德布西、拉威爾、薩提……這是您的三大天王？

─不是。對我來說，最偉大的是德布西、拉威爾和艾靈頓公爵。

─我是說古典樂……

─音樂沒有什麼古典不古典的！

─是喔？

─對。德布西，那不是古典音樂，那就是音樂！同樣的，在艾靈頓和拉威爾之間也沒有任何高低之分……艾靈頓很喜歡拉威爾，他的合作夥伴兼好朋友比利‧史崔洪（Billy Strayhorn）有一次作了一首曲子，那是一種讓人心碎懷舊的神曲，曲名叫做〈花朵〉（Blossom Flower）[31]，我記得是這樣，這首曲子完全是拉威爾的色彩。而史特拉汶斯基，他的個性不好，但他也不是笨蛋，有一次他試著要迅速記下查理‧帕克（Charlie Parker）即興演奏的一段音樂，他是真有能力做這種事，可是沒多久他就放棄了。因為他跟不上。容我再說得清楚一點，不管您有什麼高妙的說法還是提出什麼疑問，我的看法都不會因此改變！

─關於德布西，您說他的音樂是一種建議，一種提議？

─聽德布西跟聽艾靈頓公爵一樣，只要出來兩個音符，就知道這是〈月光〉。您整個被擊倒了，您已經不在那兒了，您已經不知自己身在何處，您被帶走了，經歷著某種事情……就像跟好朋友維梅爾的《倒牛奶的女僕》在一起！而且，依我之見，他們其實在一起練習！

[31] 應為史崔洪的名曲〈蓮花〉（Lotus Blossom）之誤。

－這首，〈月光〉，您會彈嗎？

－我鄰居有位女士，現在工作的地方不在巴黎，她是個女高音，一位可愛的年輕女性。有一天，她來到我家，手臂夾著一份樂譜。我看到是德布西的〈月光〉。我跟她說：「您真是瘋了！您要我拿這做什麼？」她對我說：「等一下就知道了：您用眼睛看就好，我會指給您看要彈哪裡。」於是她讓我彈出德布西的〈月光〉，我彈得不好，不過是整曲彈完。我開心得快要發狂！（桑貝輕輕哼著）一直彈到結尾。我非常驚訝。

－這是一首高雅的曲子……

－噢！這是……大師之作！我一直很喜歡富蘭梭瓦，因為我在廣播裡聽到他談〈月光〉，他說這是法國音樂的一個寶物。

－所以您是新富蘭梭瓦囉？

－（哈哈大笑）是啊，不過只在這棟樓裡面！而且得要有我的鄰居女士聲樂老師在旁邊……

－那您還沒演奏過拉威爾嗎？

－您別再嘲笑人了，還是來聽〈達夫尼與克羅伊〉（Daphnis et Chloé）吧。在第一部分，您會感覺到樂手來了，一個接一個。過了一會，人都到齊了。這是第一部分給人的印象，在這裡，拉威爾老爹給您的是一場音樂海嘯，浪頭比艾菲爾鐵塔還高，您會被捲進去，非常驚人。艾靈頓、史坦·肯頓（Stan Kenton），一堆人都為這主題瘋狂，它會帶著您直上雲霄……

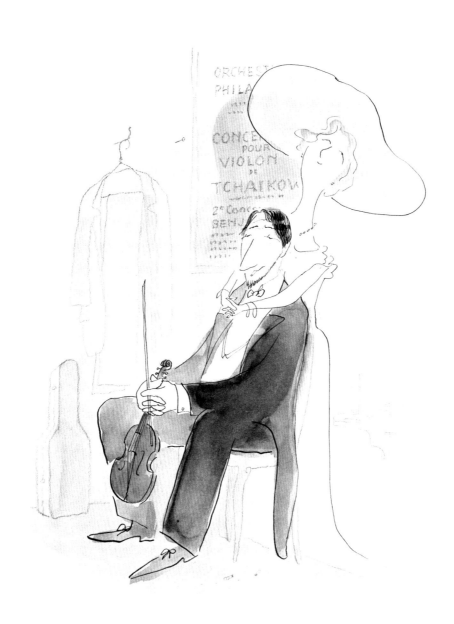

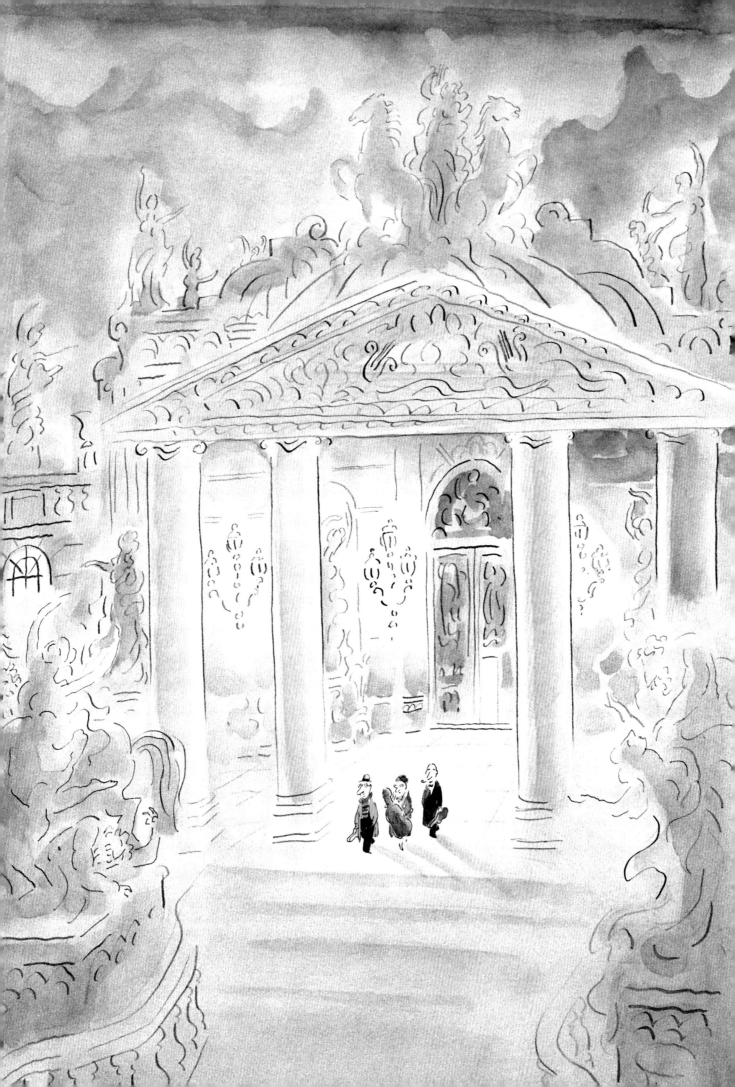

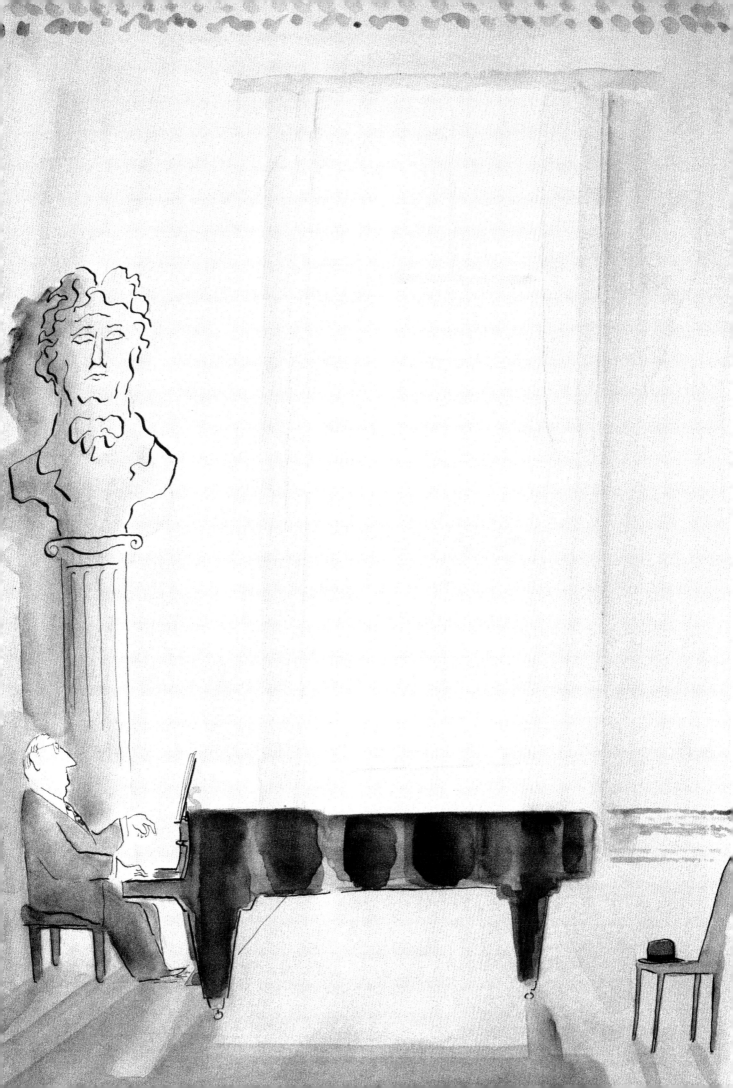

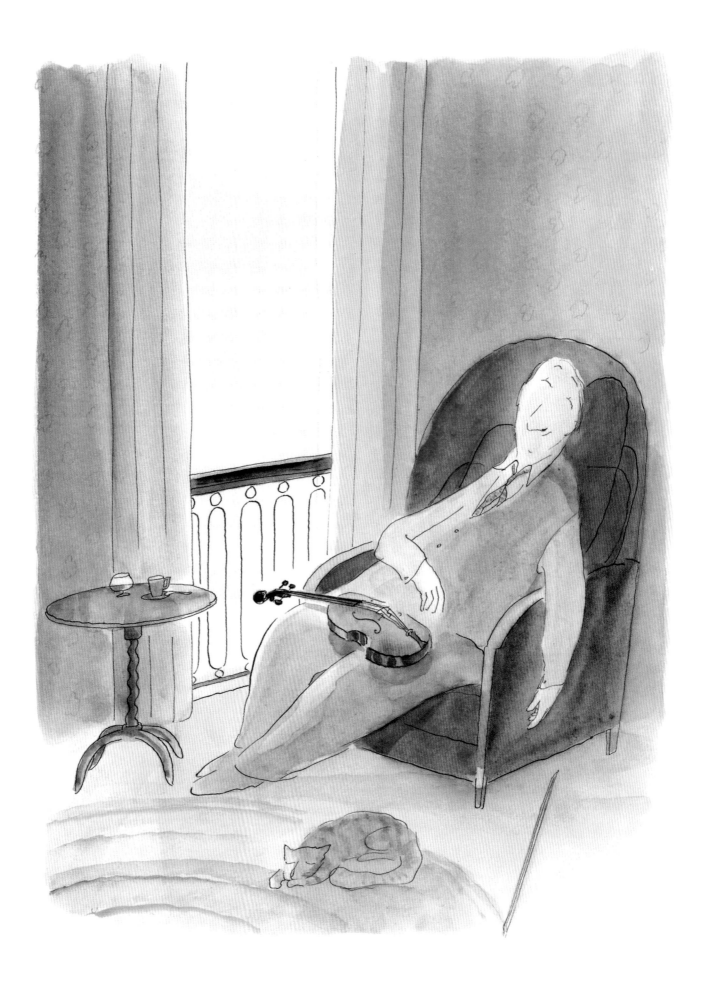

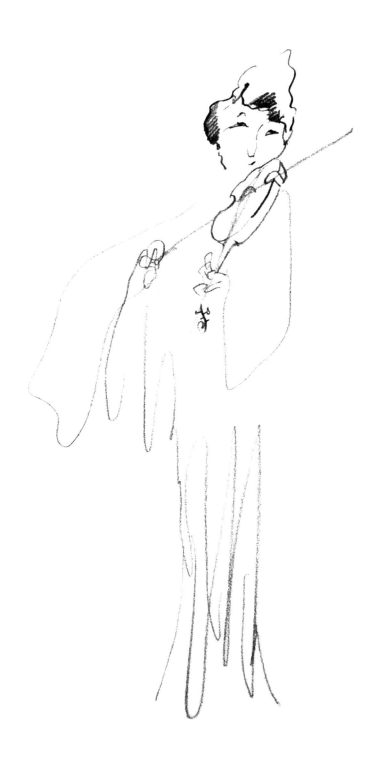

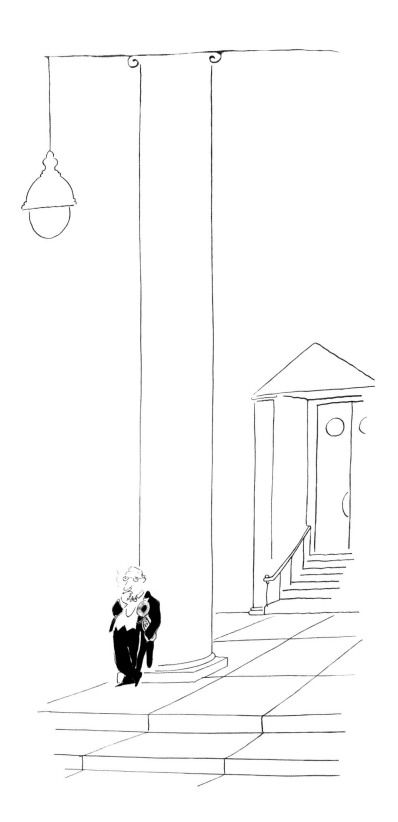

─其他作曲家，您沒一個看得上眼的？連巴哈也一樣？

─從我們認識開始，您就留意到這個了吧，我是分裂成兩半的：我有一邊是老番顛，神經得要命，另一邊還是有點正經……

─近乎理性……我們不能太誇張，只能說是接近理性……

─巴哈，我實在太神經了，所以沒辦法為他瘋狂。他太神奇了，巴哈，他是那麼的完美……他寫個簡單的樂曲，每個小孩都會彈〈耶穌，吾民仰望之喜悅〉，那麼美，那麼簡單，對我來說──我不想被您嘲笑──那是一段成功的旋律，巴哈寫出一段成功的旋律。非常好，很讚……可是歌詞……

─您會希望是夏勒‧特內的歌詞，配上巴哈的音樂？

─（笑）您知道的，我沒有什麼高低之分，我不在乎類別，而且我很喜歡這樣。

─莫札特呢？

─我對神奇的小莫札特沒有惡意，可是我得向您承認，我完全沒有興趣。他的作品很好，可是我們不能拿《倒牛奶的女僕》跟《格爾尼卡》[32] 相比。《格爾尼卡》，我也不喜歡。

─蕭邦呢？

─他很好。有一次我在電視上看到霍洛維茲演奏著名的〈波蘭舞曲〉（Polonaise），那非常棒（桑貝敲著節奏，哼了起來）。

─可是蕭邦，您沒邀他參加晚宴？

─啊，有！他可不笨，對吧。他不笨的證據就是，他有自發性。能跟喬治‧桑 [33] 一起生活，表示他很有衝勁……

─我們在他的音樂裡感受到什麼？

─我不知道。

─比李斯特（Liszt）好嗎？

─啊，是啊！不過李斯特也很棒，很了不起。該怎麼說呢……這就像在問我馬諦斯（Matisse）的某幾幅畫是不是比莫內（Monet）的某幾幅畫好。我會說是的，像個白癡那樣回答！或許您可以理解──撇開您最後會惹火我的那些問題不說──這些人我都喜歡，但還是有其他人是我比較喜歡的。

[32] 《格爾尼卡》（Guernica）：西班牙北部城鎮，畢卡索的同名畫作，描繪遭內戰摧殘的小城。
[33] 喬治‧桑（George Sand，1804-1876）：特立獨行的法國女作家，以男性筆名「喬治‧桑」發表作品，和蕭邦有近十年的戀情。

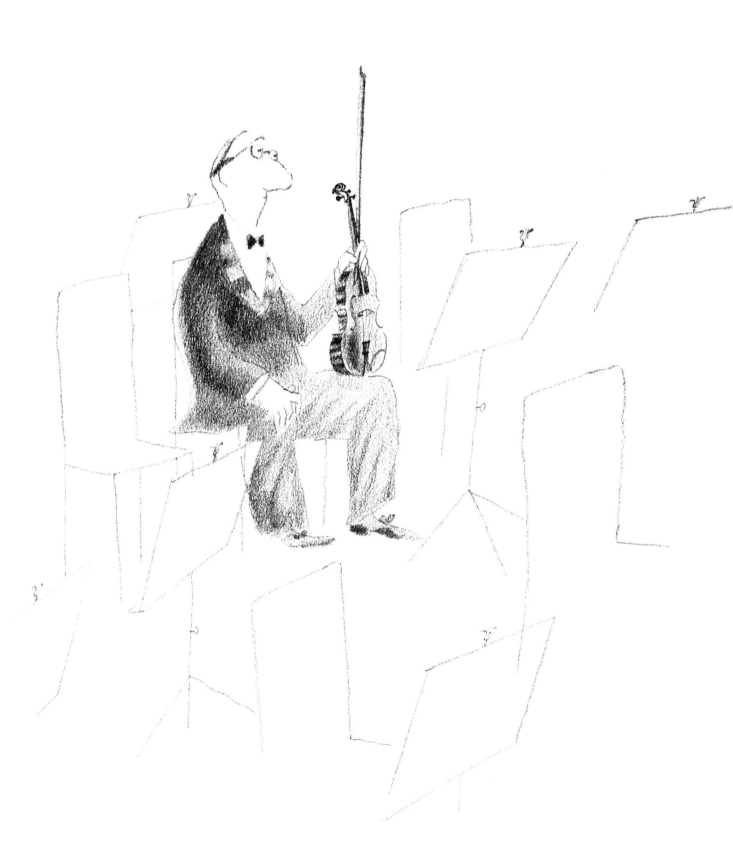

「圈內人嘲笑我，

因為我竟然敢說我喜歡普契尼勝過威爾第，

可是，我就是喜歡普契尼的輕盈啊！」

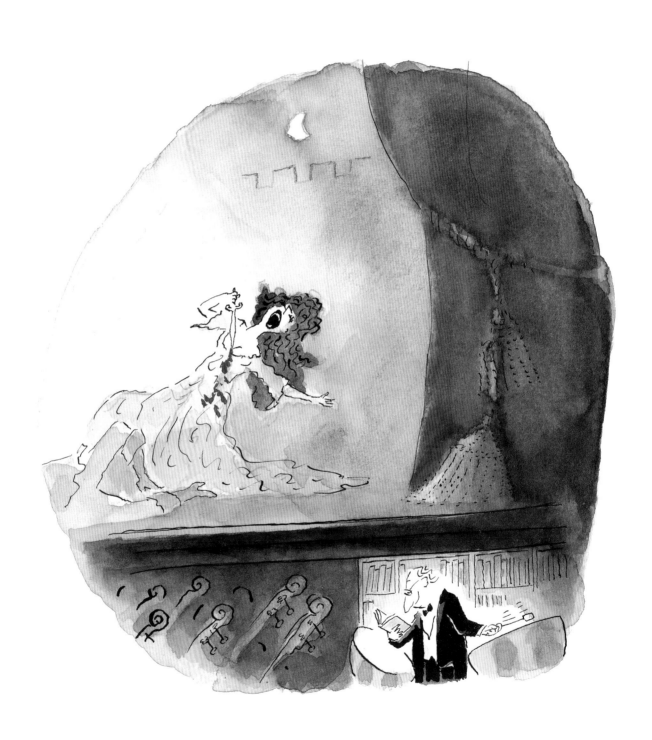

馬克‧勒卡彭提耶：您對歌劇感興趣嗎？歌劇會感動您，會讓您開心嗎？

尚－雅克‧桑貝：我不算是歌劇迷……大概是因為我沒有那方面的專業。我去看過兩次吧，我想是這樣，在普羅旺斯地區艾克斯（Aix-en-Provence）。我還記得布瑞頓（Benjamin Britten）的一齣歌劇，演的是一些孩子活在鬼魂陰影下的故事，《碧廬冤孽》（*Le Tour d'écrou*），我想是這樣。我記得我很著迷。我也很喜歡普契尼（Puccini）和他在和聲方面的大膽嘗試，《波希米亞人》（*La Bohème*）裡的咪咪和她的悲慘命運讓我很感動。我很喜歡普契尼。

—威爾第（Giuseppe Fortunino Francesco Verdi）呢？

—喜歡啊，可是普契尼……啦啦啦（桑貝唱了起來）。我知道圈內人嘲笑我，因為我竟然敢說我喜歡普契尼勝過威爾第，可是，我就是喜歡普契尼的輕盈啊！

—我可以想像，您不是華格納（Wilhelm Richard Wagner）的粉絲吧？

—您猜得沒錯！

—那莫札特的歌劇呢？

—他讓人抓狂，這個小莫札特。不過帕帕吉諾 [34] 的那首小曲還是不錯啦。可是呢，如果有哪個傢伙讓我討厭的話，那就是莫札特的歌劇劇本作者洛倫佐‧達‧彭特（Lorenzo Da Ponte）了。我不該承認這個的，不過我覺得《女人皆如此》（*Cosi fan tutte*）蠢到不可思議！不過，老實說，歌劇，我對這實在沒有熱情。我看歌劇的時候，多半都很想笑！服裝和布景常常都很好笑，不過我始終對歌劇有點卻步就是了。其實我喜歡的對我來說已經足夠了……

—是缺乏好奇心嗎？

—這也可以拿來說女人的魅力。如果說，您去指責一個忠誠的男人，您在他老婆面前說他缺乏好奇心，因為他不去追求其他女人，因為他有她一個就心滿意足了，那麼，這位女士不會開心，而且這位男士也不會……我很抱歉，我的三個朋友，艾靈頓、德布西和拉威爾，只要有他們，我就很幸福了。我真正的熱情所在其實相當平凡，就是爵士樂的歌曲和某些古典樂。您可能會驚訝，甚至惱火，不過這就是我的選擇！

[34] 帕帕吉諾（Papageno）：莫札特的歌劇《魔笛》（*Die Zauberflöte*）裡的捕鳥人角色。

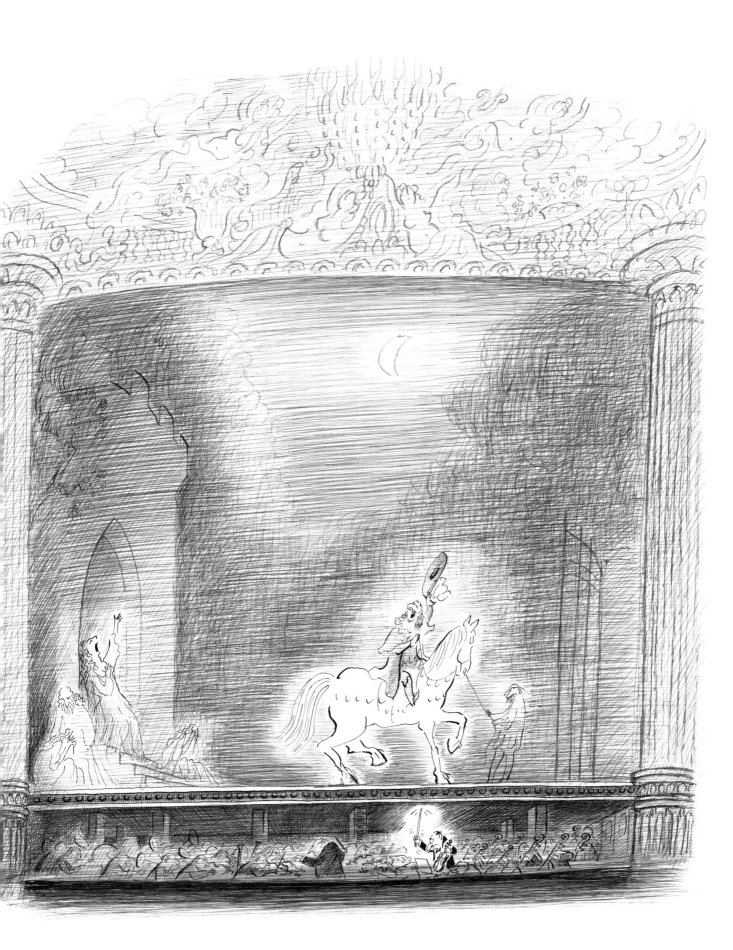

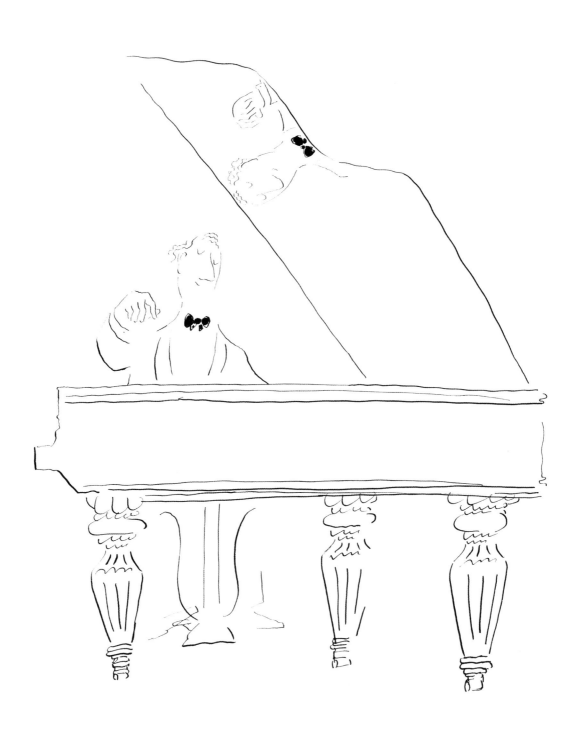

「你們該訪談的人不是我，是德布西……」

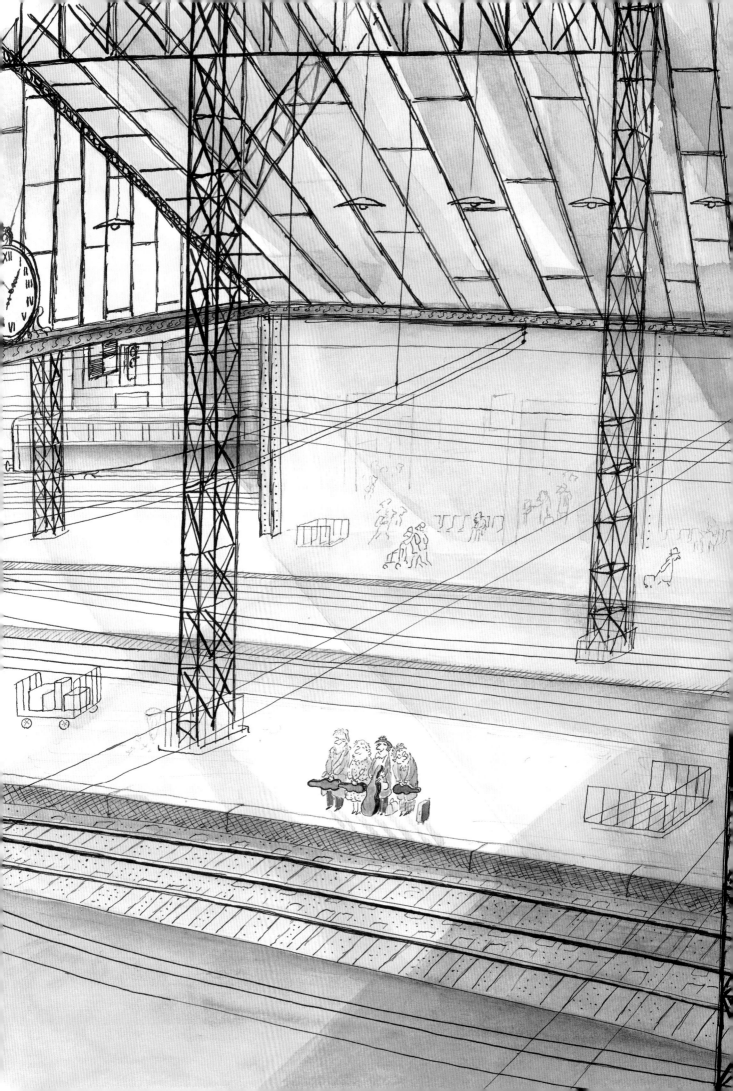

馬克・勒卡彭提耶：您還記得您畫音樂家的第一幅畫嗎？

尚－雅克・桑貝：畫音樂家？

－或是關於音樂的……

－是一幅我保留了很久的畫，但是我又把它弄丟了。我畫了一家賣樂器的店鋪，還畫了一隻貓從店鋪前面走過去。就這樣。

－您仰慕的對象比較是音樂還是樂手？

－有很長的時間，我都說我尊敬的是樂手，可是隨著時間過去，我才明白這種說法很荒謬，沒有音樂，就沒有樂手！

－可是沒有樂手，音樂就只是五線譜上的音符啊，演奏的方法有千百種……

－那，就說我喜歡音樂跟喜歡樂手一樣多好了。然後對樂手的仰慕多一點點……

－……對您喜歡畫的樂手……

－每次在街上看到年輕女孩揹著一把大提琴，或是年輕小伙子揹著低音大提琴或吉他，我就會覺得非常感動。他們把他們的音樂揹在身上，想到他們花在樂器上的時間我就感動。

－您也常常把他們想像成在巡迴演出……

－您可以想像巴哈坐著四輪大馬車，要去為資助他的公爵演奏一首他的晚期作品嗎？實在太棒了。

－您的音樂家們旅行的時候，搭的通常是火車還是巴士……

－我覺得這樣很棒，三、四個人湊起來，組成一個團體，他們一起旅行，為的是去侯莫宏丹鎮 [35] 或德拉吉尼昂市 [36] 的活動中心演奏。音樂把一個小社群集合起來，想到這個我就開心！

－就算這些在車站月台上的樂團或弦樂四重奏不是全由高手組成也一樣嗎？

－我心裡對這些做嘗試的人有一種很大的柔情，就算最後沒辦法成為超級大咖也沒關係。自以為是薩克斯風手的那位可愛的先生，看譜練琴的小女孩，看著跟他一樣高的大提琴的那個可愛的年輕人，他們都讓我深深感動。

－因為他們跟您很像嗎？

－（靜默）倒也不是。他們呢，他們做很多的練習！可是我很想要成為其中一個小團體的一分子，我永遠都是獨自一人面對畫圖桌……

[35] 侯莫宏丹（Romorantin）：法國中部舊市鎮名。
[36] 德拉吉尼昂（Draguignan）：法國東南部濱海城市名。

一您也經常畫一些樂團，他們在做彩排，或是在音樂會結束後向聽眾致意。

一我不確定我是不是真的喜歡您提到的這幅畫，很多人也都看過，或許甚至太多人看過了。這幅畫畫得很糟！我重新試過，可是從來沒有成功過。

一您柔情的對象是這個樂團的哪位成員？

一所有。我的對象是那個慷慨大方指著首席小提琴手的樂團指揮，我的對象也是那位為了不落人後，也指著第二小提琴手的首席小提琴手，還有指著他旁邊的大提琴手的第二小提琴手，還有這位大提琴手，他正指著另一位大提琴手……我沒有偏心：他們對彼此充滿善意……

一您柔情的對象一直蔓延到最後一位敲三角鐵的樂手……

一對，可愛的最後一人，站在高處，非常靦腆，讓我非常感動。我想像，如果您在卡拉揚（Herbert von Karajan）的指揮之下敲三角鐵，那可不是鬧著玩的。

一您畫過很多爵士樂手，甚至畫過艾靈頓公爵，像是在向您的偶像致敬……

一致敬，這話說得太重了，頂多是幾幅小孩的畫，努力嘗試要重複同樣的東西，可是經常失敗。我遇到艾靈頓公爵的妹妹的時候，非常非常不好意思，因為出版社把一、兩幅我畫的（但是徹底失敗的）艾靈頓公爵的肖像放進她來看的這場展覽。結果她跟我說她非常喜歡。非常客氣地。我尷尬得要命。有一次，我也畫了一幅貝西伯爵……應該說差不多是貝西伯爵啦……這些畫實在不怎麼樣。可是在我心情非常好的時候，我就會鼓起勇氣，我就會想要見到我的偶像……

一您也畫過很多學音樂的孩子，他們看起來像是比較想去踢足球，可是有人逼他們拉小提琴或彈鋼琴……

一您以為我這隻老蛤蟆不會為了要在琴鍵上彈出正確的 Re 而覺得很煩嗎？我當然比較喜歡休息，這好過找出正確的音符啊！

一您畫的這些孩子跟您很像嗎？

一是啊。不過我認識的所有樂手，除了艾羅・嘉納（Erroll Garner）這個天才之外——他什麼都沒學就跟莫札特彈得一樣好——所有人都跟我說，如果當初沒有人逼他們彈琴，逼他們練習的話，他們永遠不會成為樂手！

一合唱團會讓您感動嗎？

一會啊，有一些歌唱團體、一些四重唱，我很喜歡，多半都是美國人。然後有一天，有一個

132

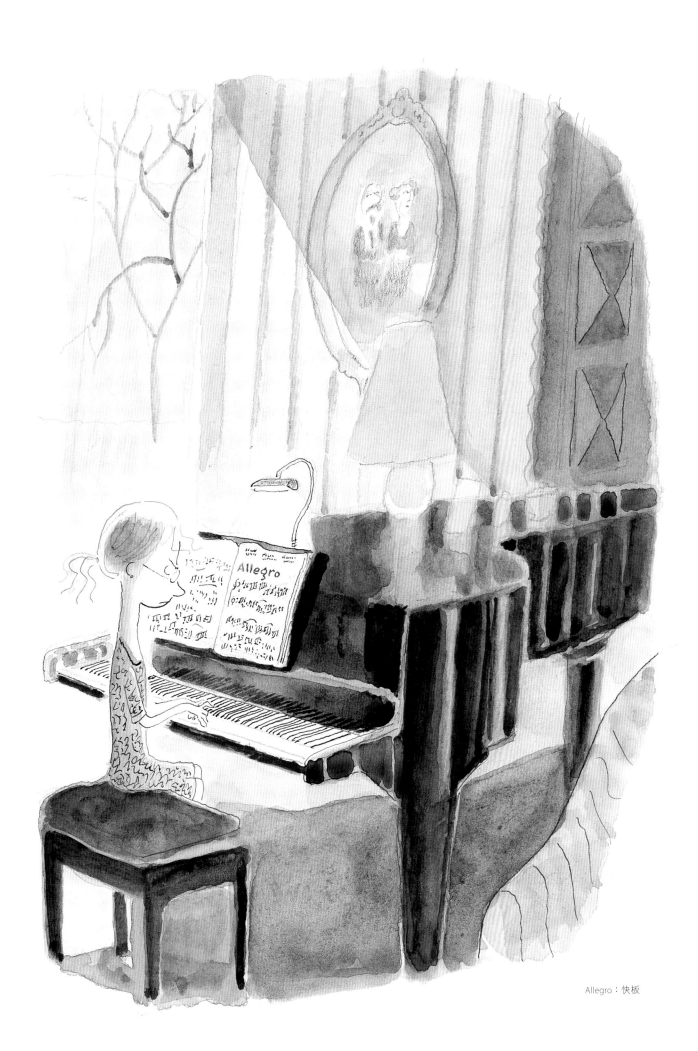

Allegro：快板

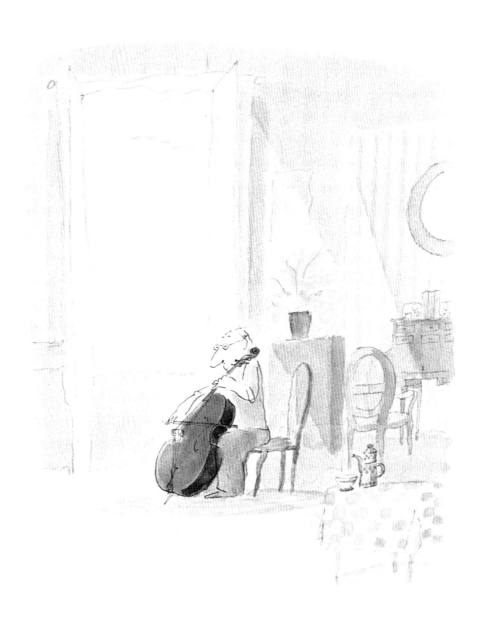

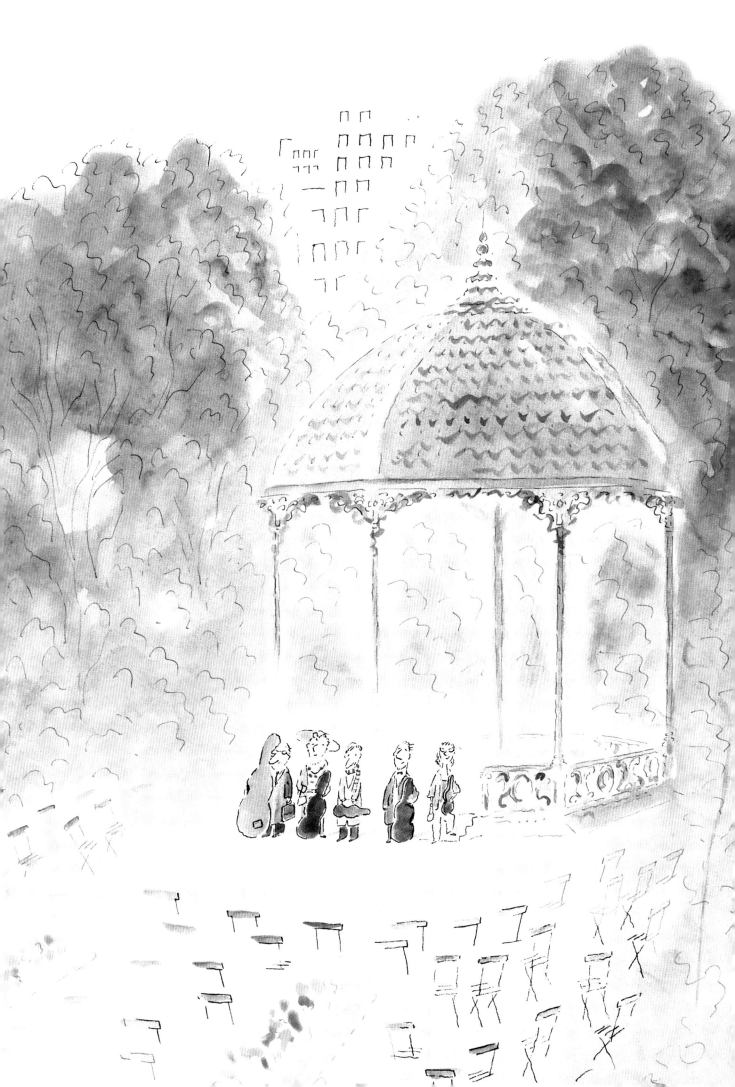

比利時團體叫做「節奏之聲」（les Voix du rythme），他們經常跟雷‧旺圖拉的新樂隊一起錄音。我聽很多他們的歌。

—我想說的其實是業餘的合唱團，現在每個社區或教區都有的那種⋯⋯

—這些人決定一起唱歌，他們讓我感動，這種事並不容易，得要熟記音樂，不能弄錯⋯⋯我有個女性朋友參加了一個合唱團，她跟一個「慕尼黑管弦樂團」的小提琴手一起來這裡演奏和演唱。

—您負責鋼琴伴奏，當然囉？

—容我提醒您，這樣嘲笑我的能力並不適當⋯⋯

—我還可以繼續呢！您的樂器畫得跟腳踏車一樣糟，都沒有考慮到現實嗎？

—啊，真的？沒錯！您讓我想起有位非常親切的先生，他給我寫了信，那時候，經過了幾年

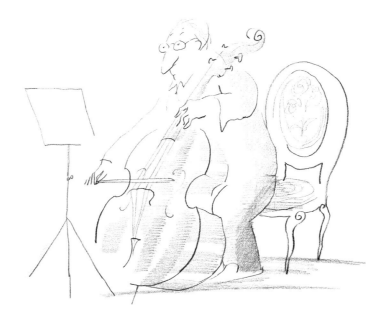

的固執和堅持，我剛出了一本書，叫做《一點點巴黎》（Un peu de Paris）。這位可愛的先生寫信跟我說：「我買了您的書，我很喜歡，我要向您道賀，也要告訴您，我看得出您討厭艾菲爾鐵塔，因為您畫鐵塔的時候帶著惡意。」他很客氣，他不想說因為您畫得很糟，可是其實這才是他想說的。可是，我很喜歡艾菲爾鐵塔呀，我也喜歡「蒙娜麗莎」，也喜歡藝術橋 [37]。這些都是我很喜歡的東西，如果有人跟我說我畫得不好，那不是因為我有惡意，是因為我沒辦法畫得更好或是畫成別的模樣。

[37] 藝術橋（pont des Arts）：巴黎塞納河上的人行橋。

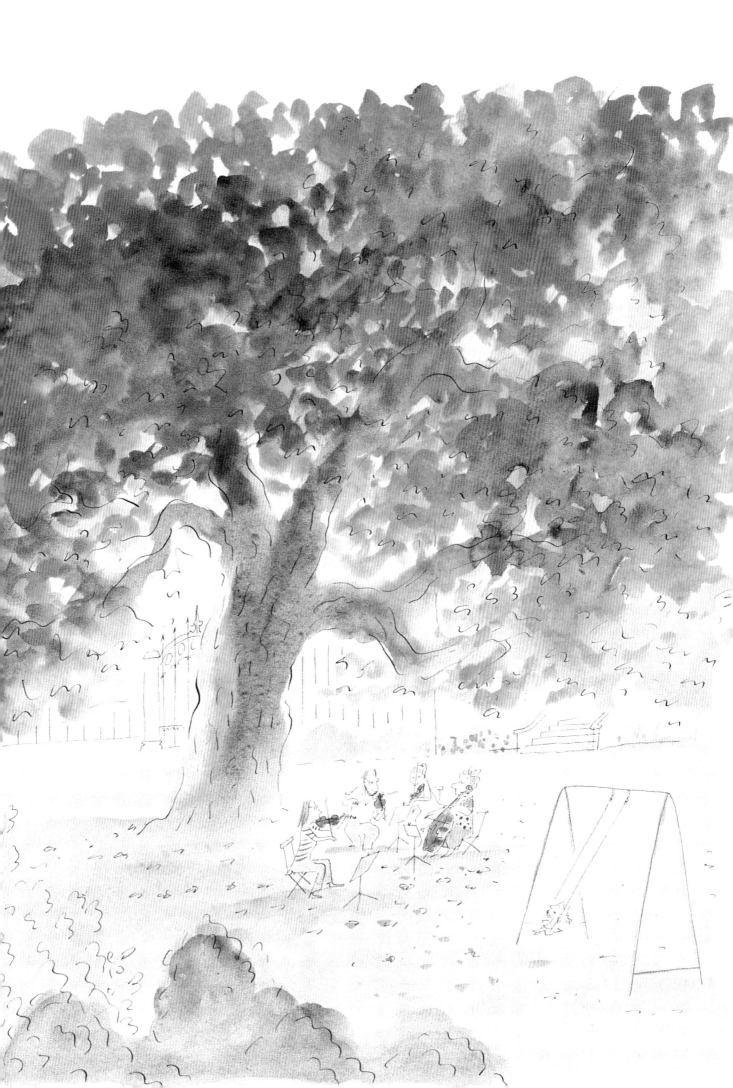

—您比較喜歡讓人聯想，而不是用心去複製現實？

—是啊。我的單簧管都是假貨，我的腳踏車輪子轉不動！我不會為這種事感到得意，可是我就是只能做到這樣，我向您保證！

—這是您對現實的詮釋吧？

—這是一種書寫。如果您寫信給您心愛的女人說：「我愛妳」，您得想想辦法讓「我愛妳」這個句子裡什麼都有，不然您的「我愛妳」就會破功。人生難就難在這裡。

—那在您的圖畫裡，您試著讓裡頭什麼都有囉？

—請您千萬別忘記，我是個挖土的工人，利用休息時間乖乖地跟您聊天，我不敢告訴您：「其實，您的神經根本就有問題，你們該訪談的人不是我，是德布西。」

—他沒空啊，人家是這麼跟我說的，不然我寧可選德布西……

—太可惜了。

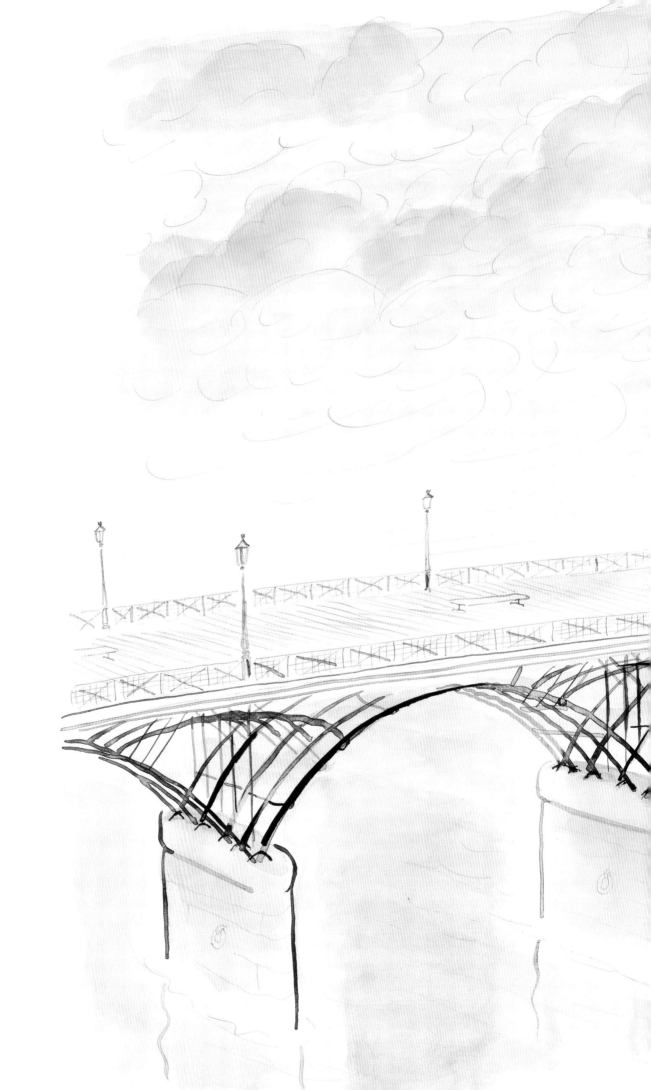

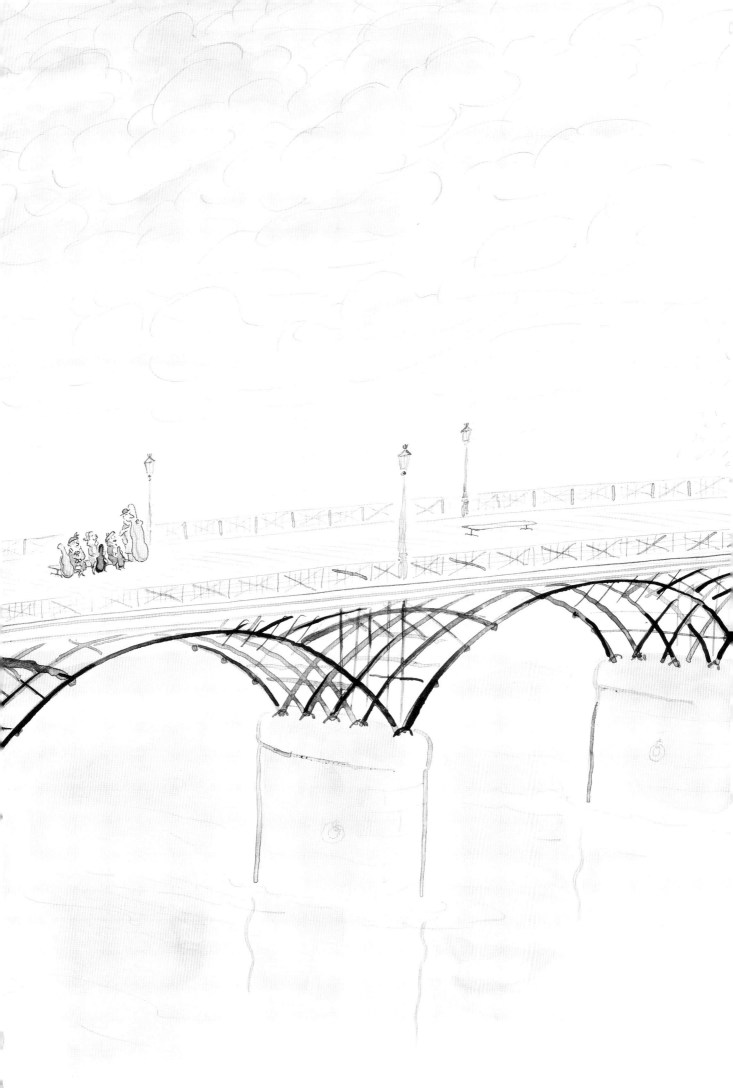

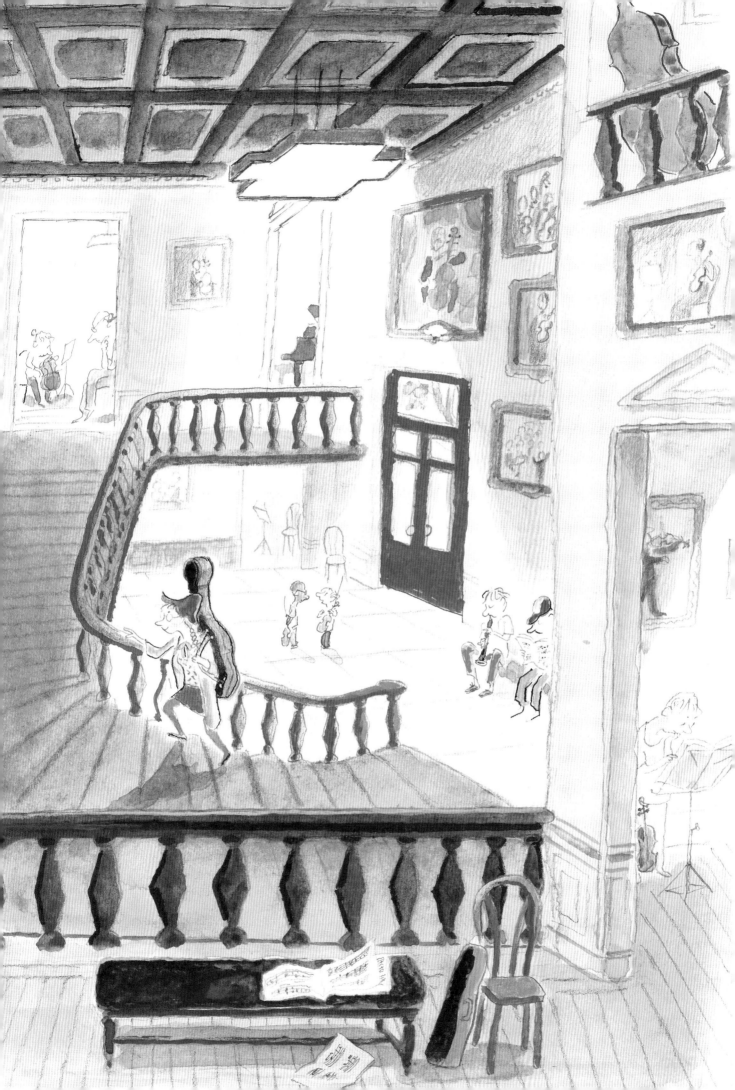

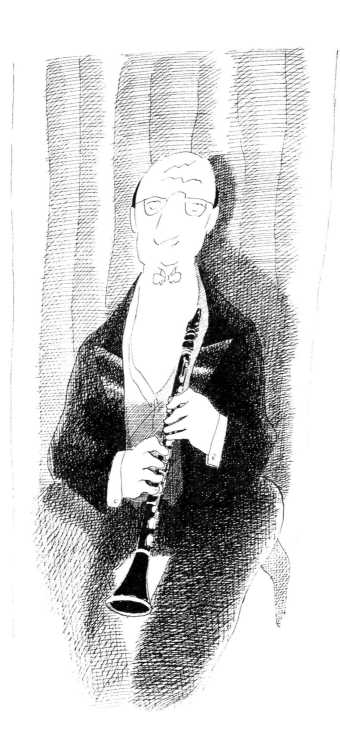

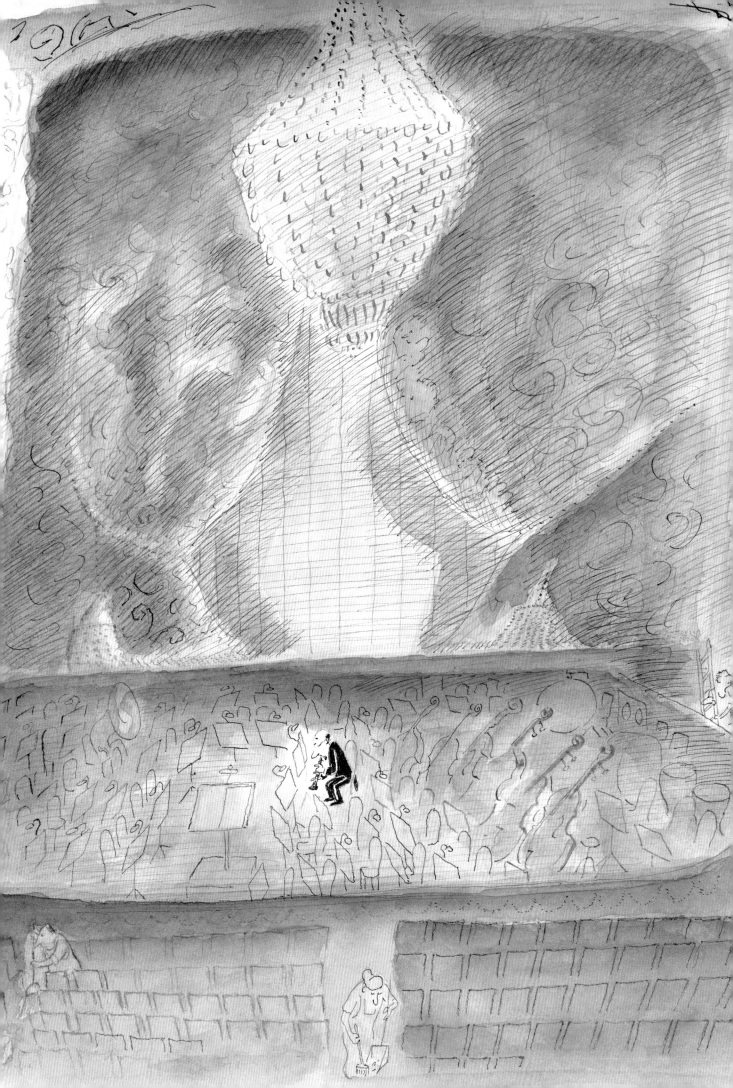

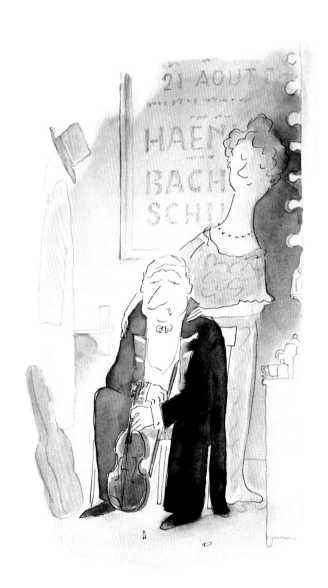

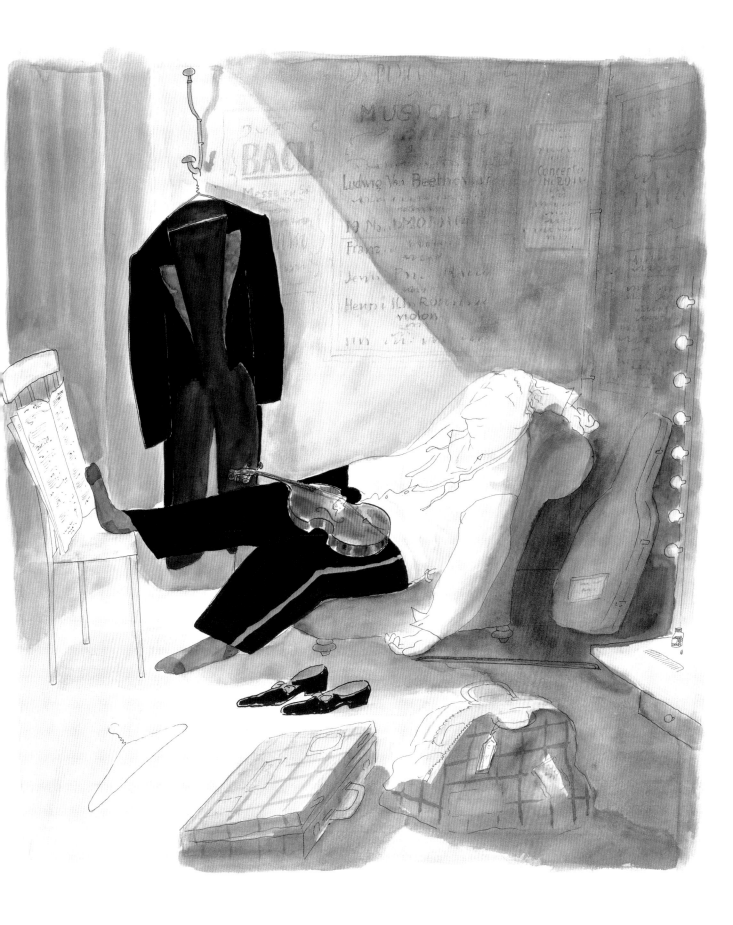

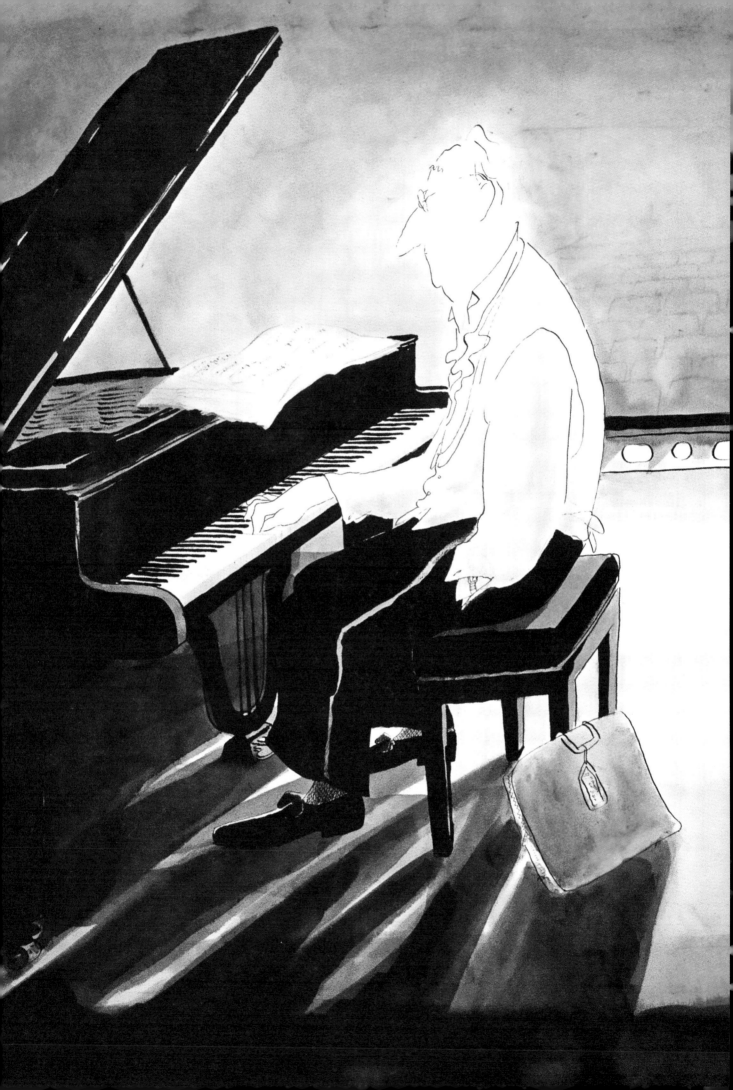

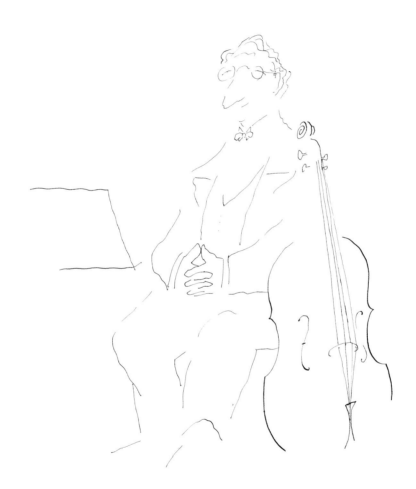

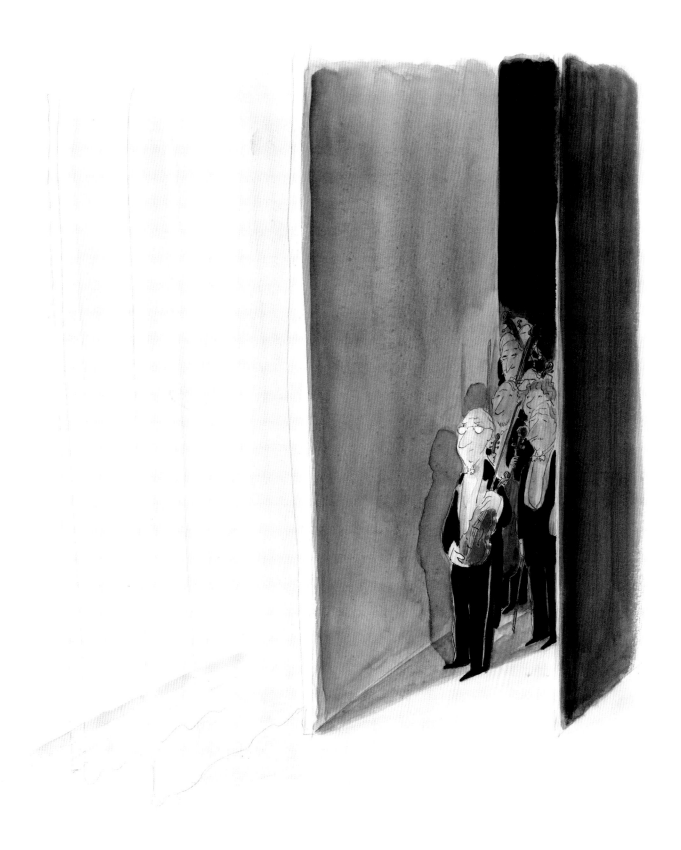

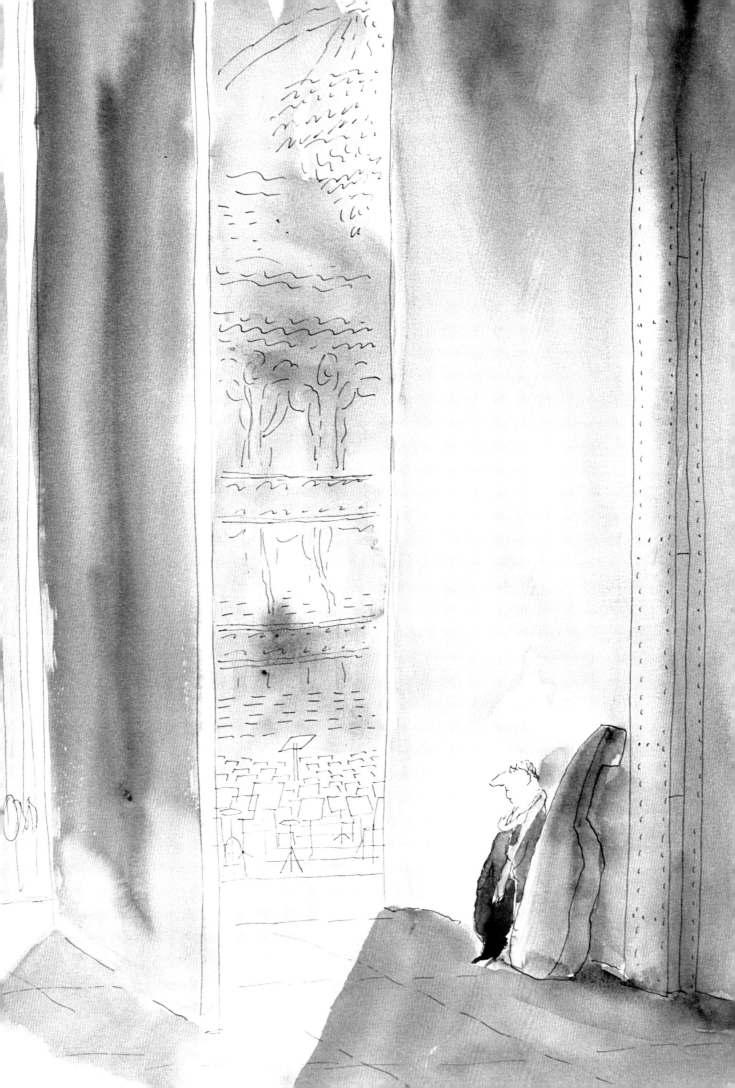

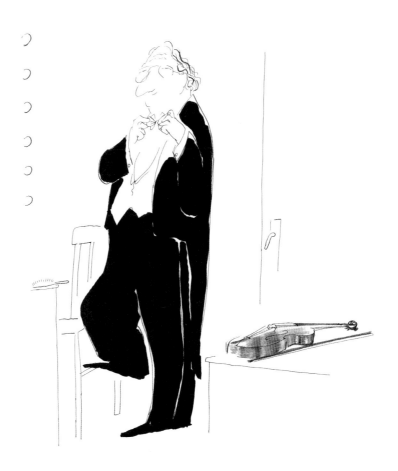

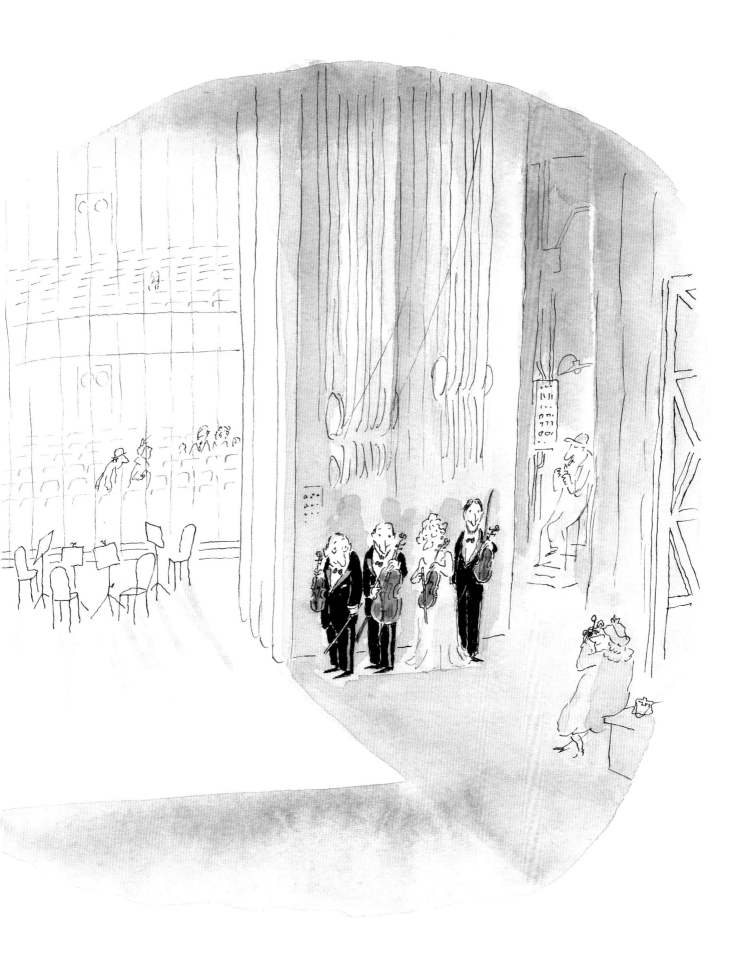

22/40.

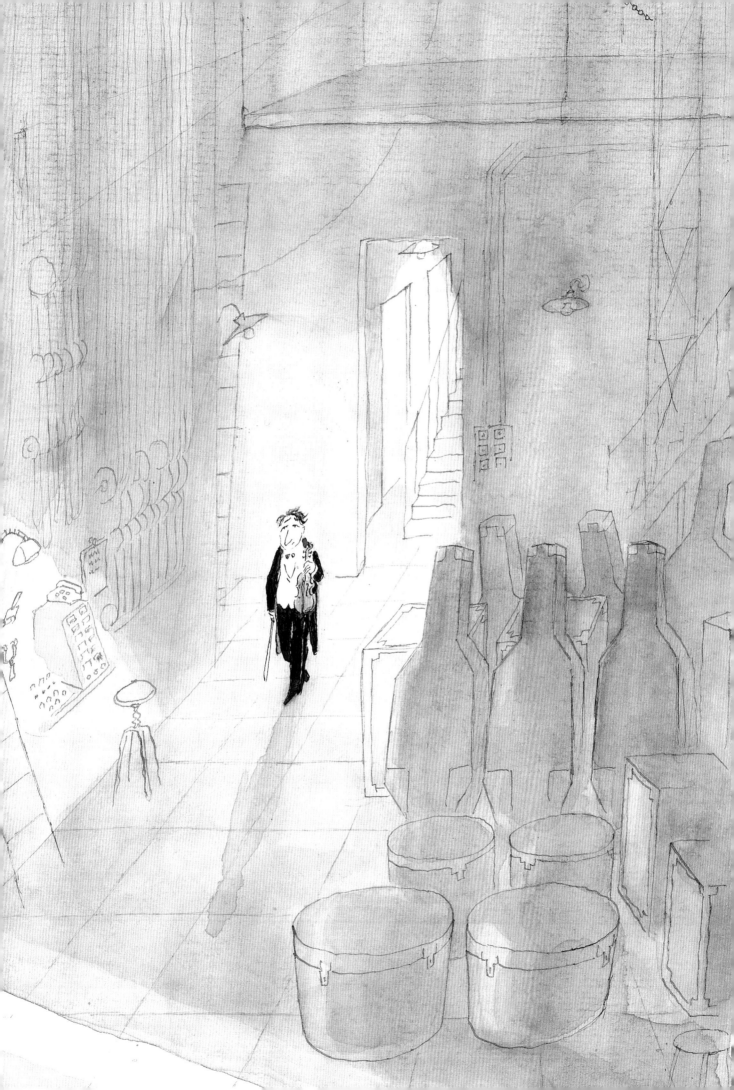

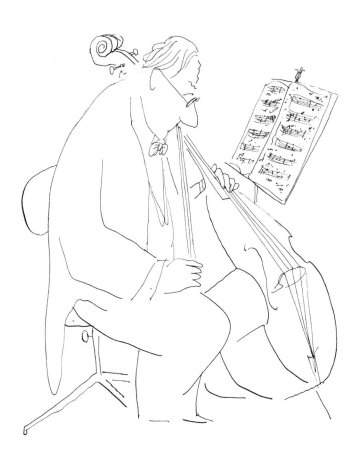

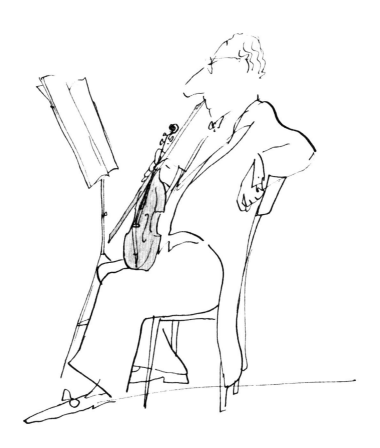

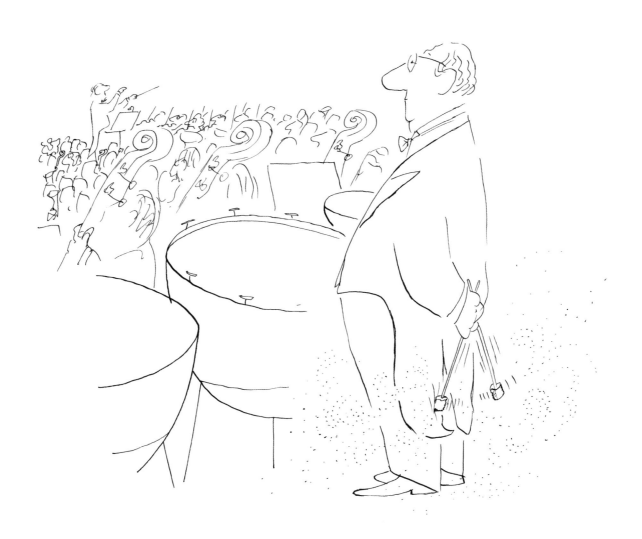

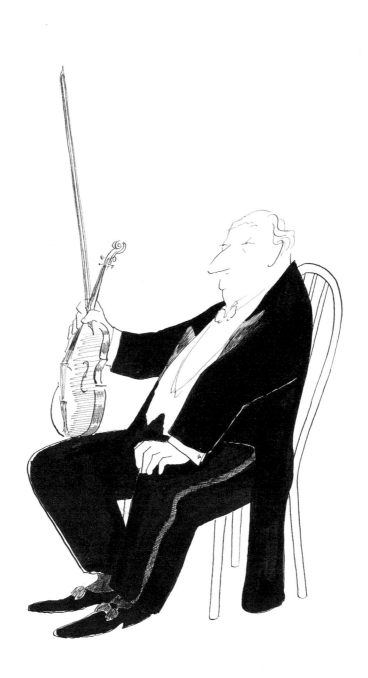

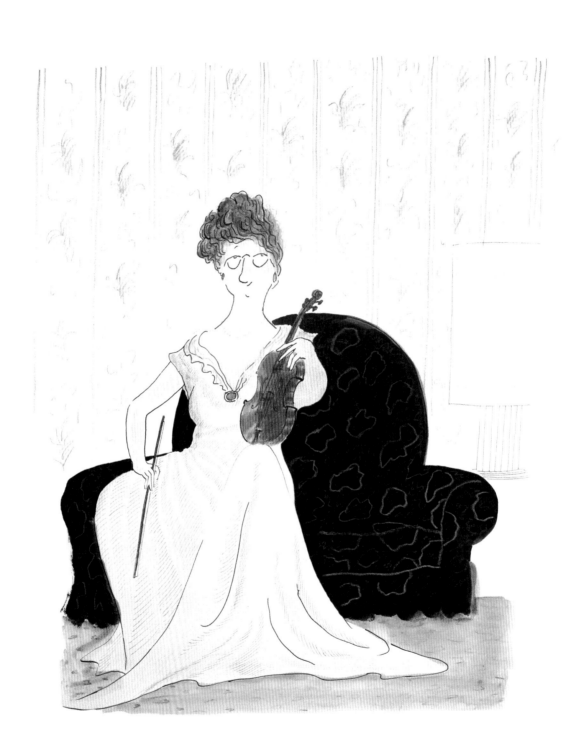

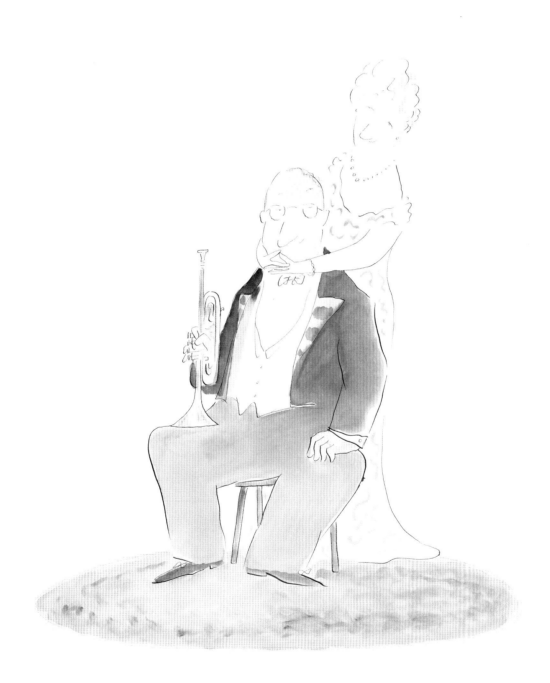

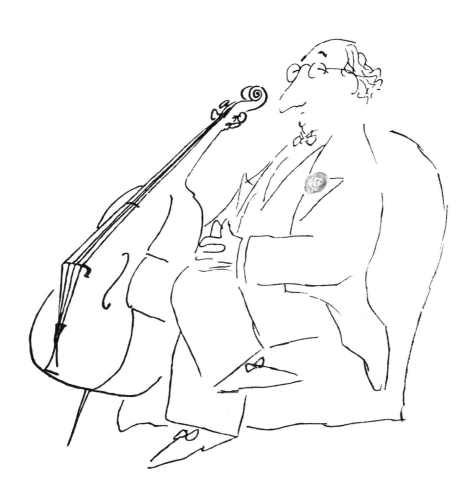

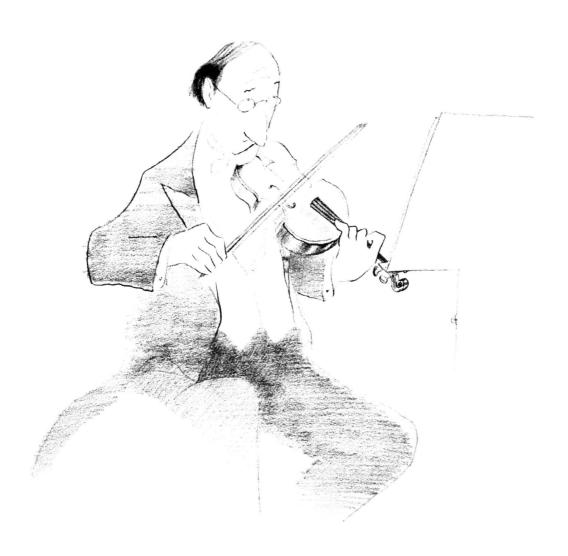

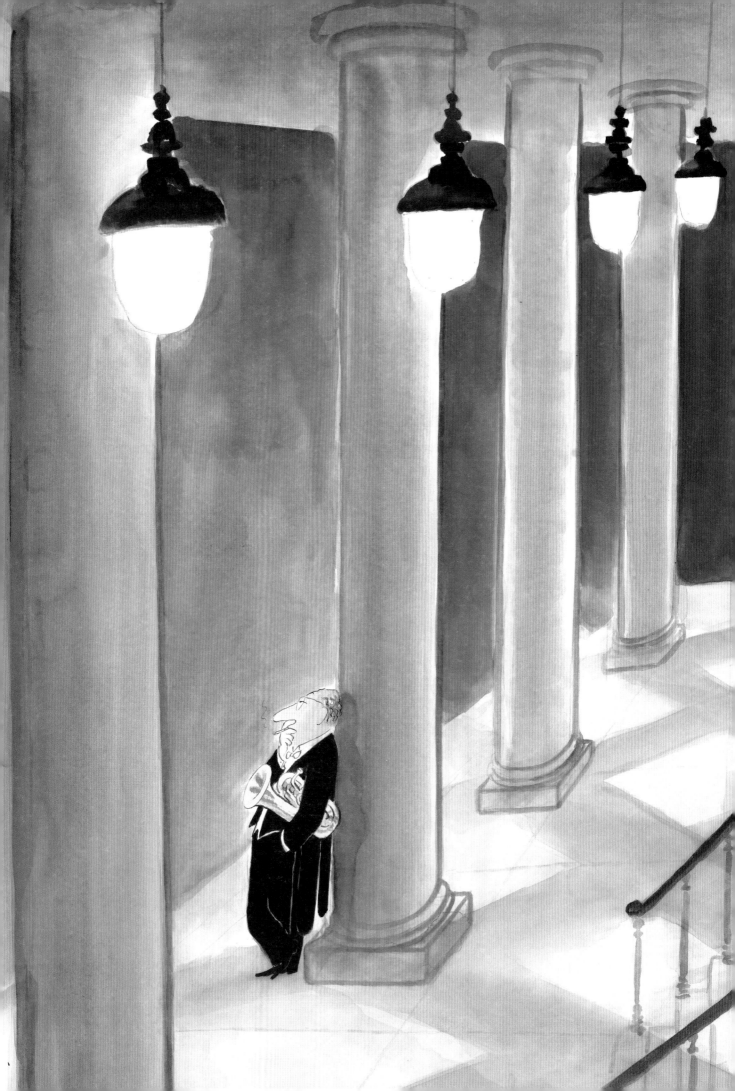

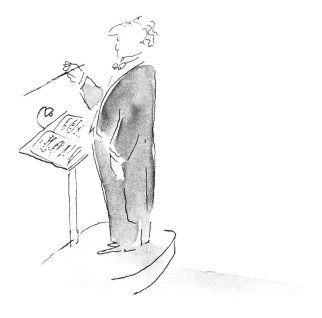

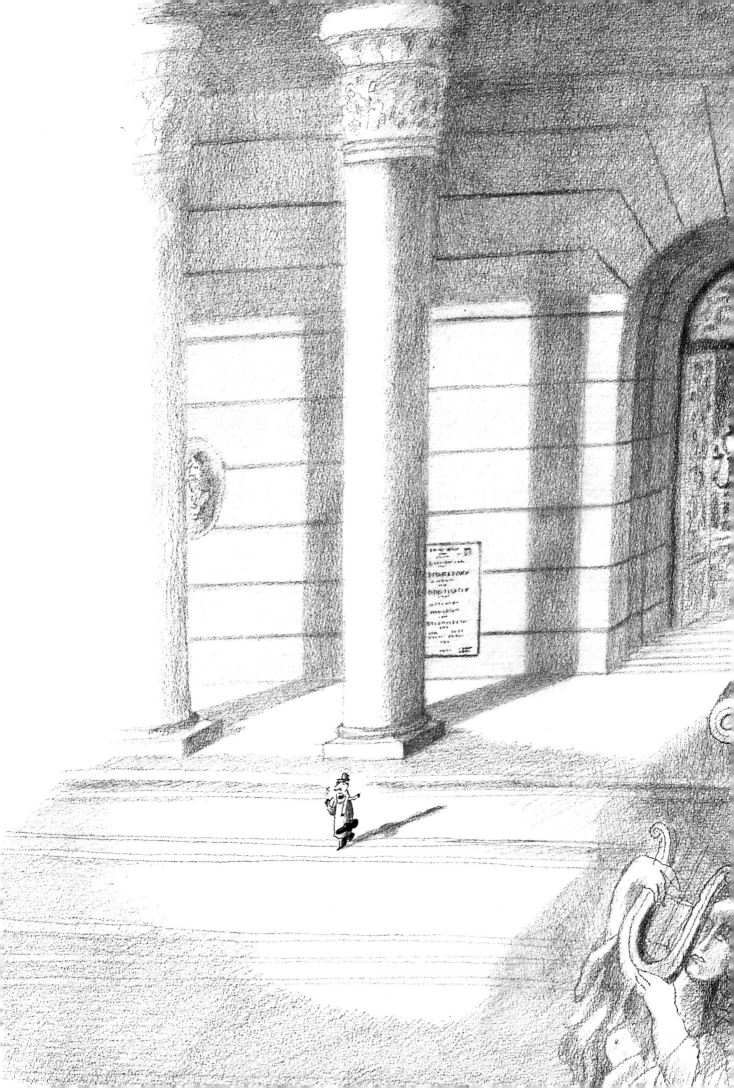

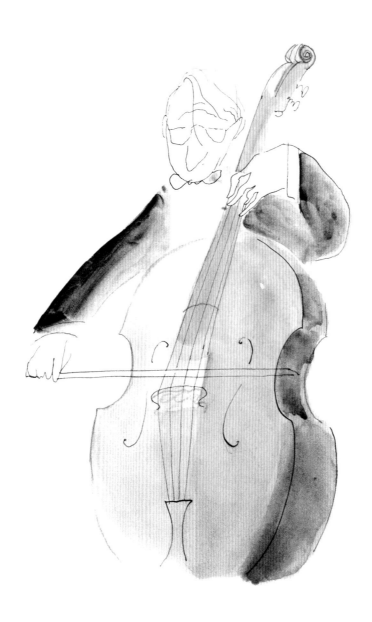

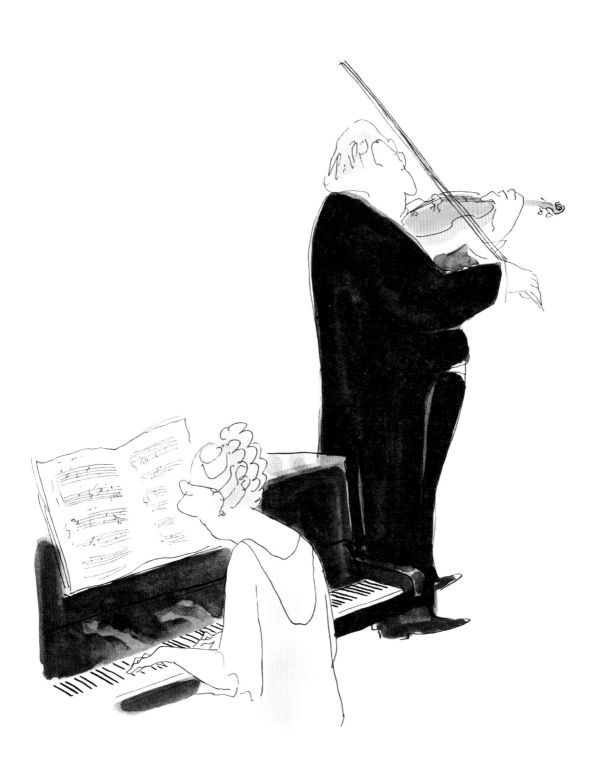

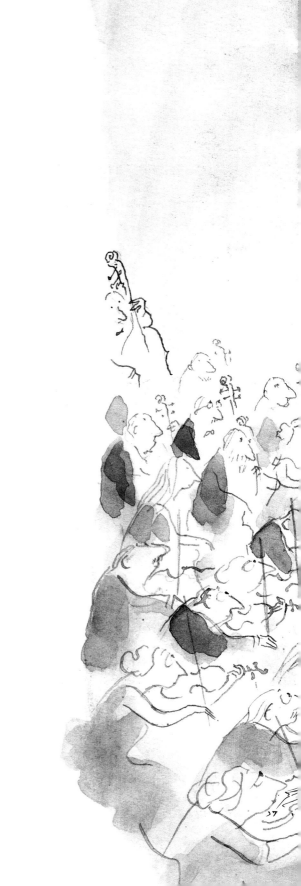

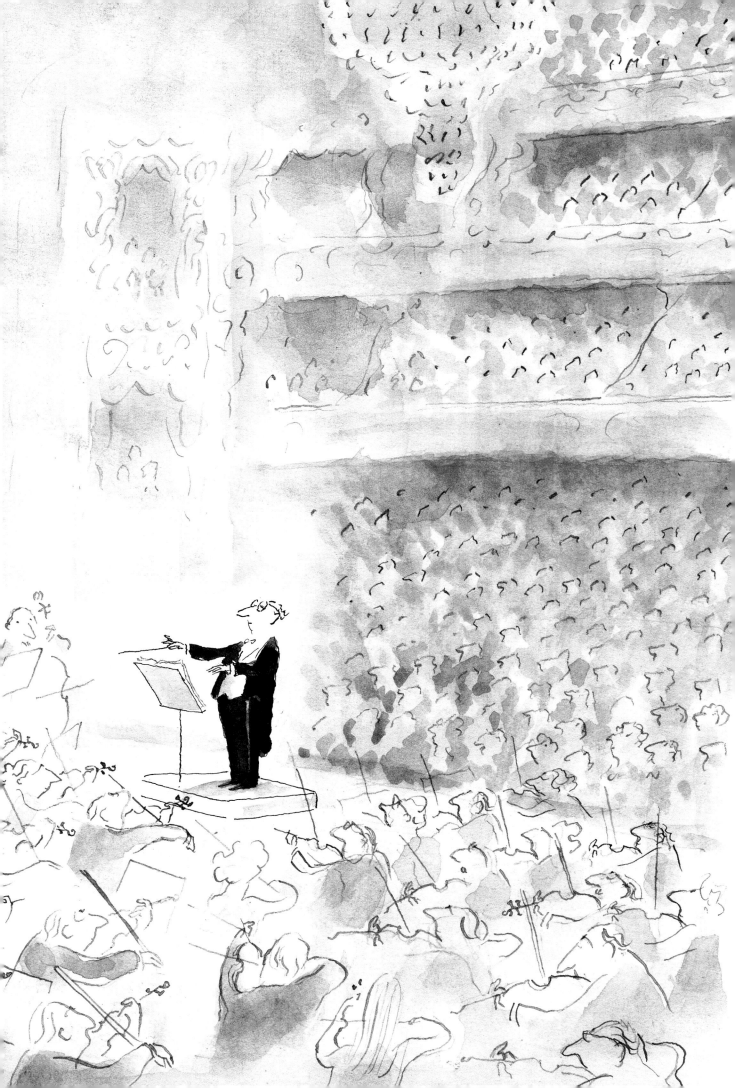

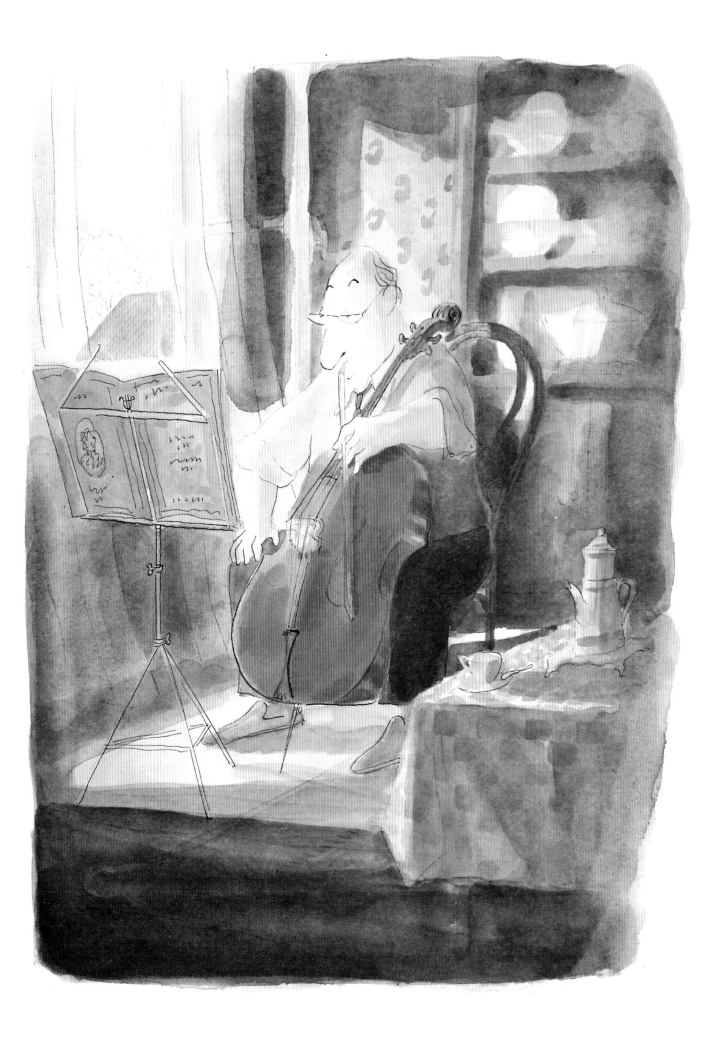

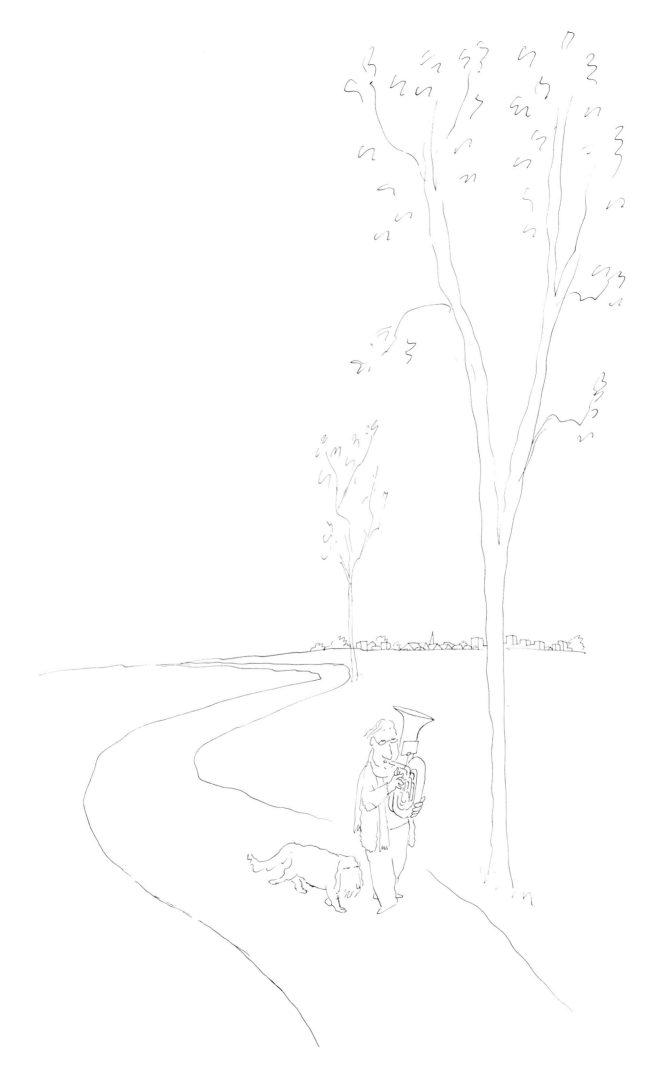

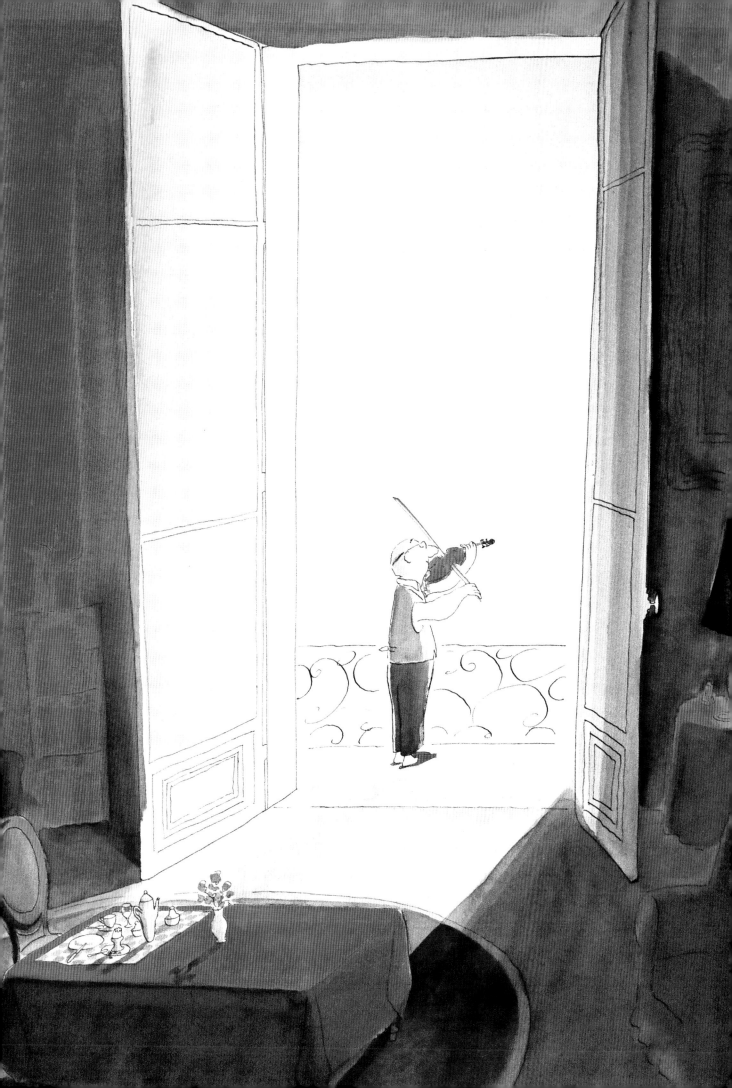

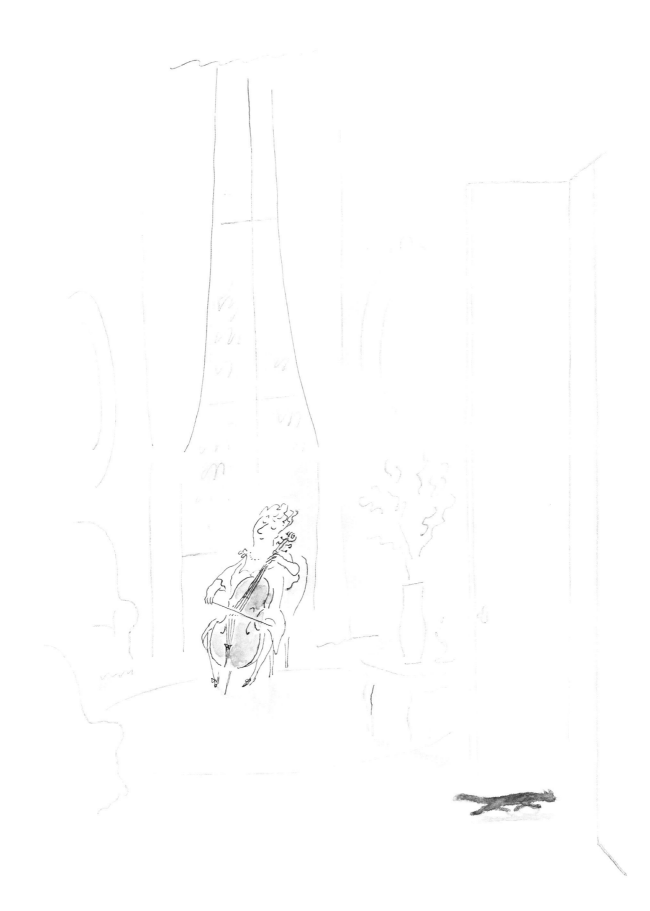

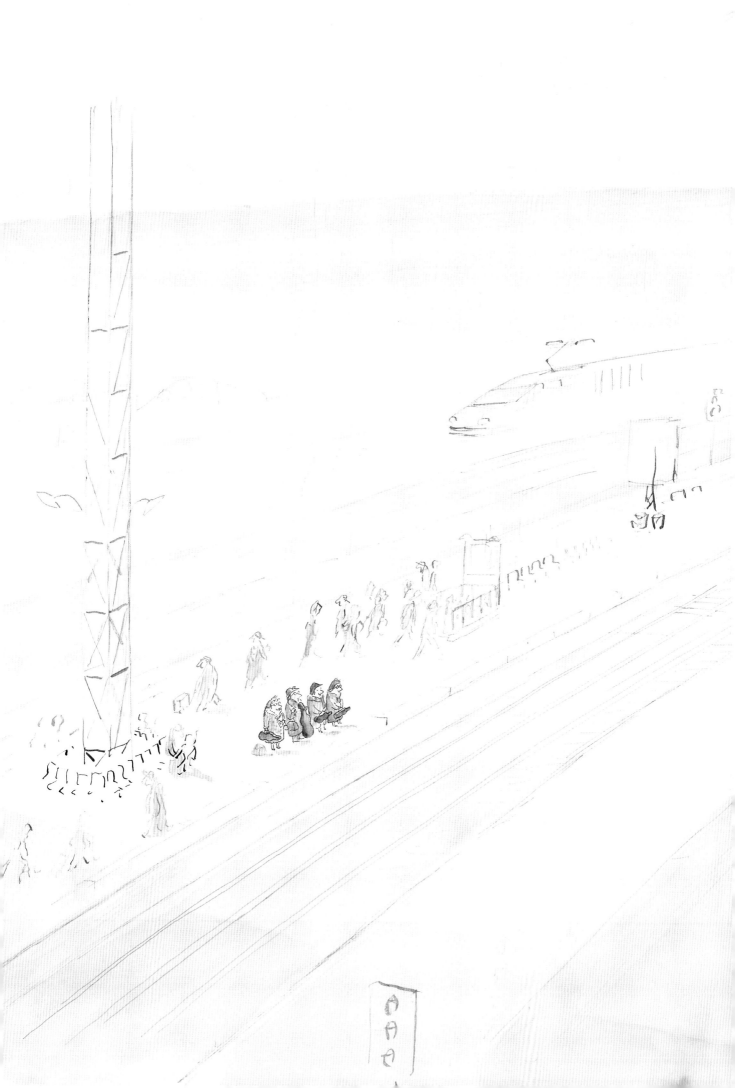

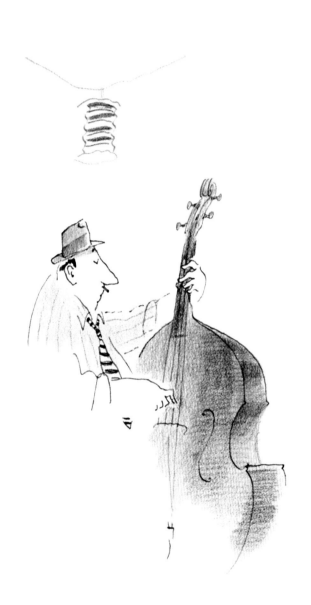

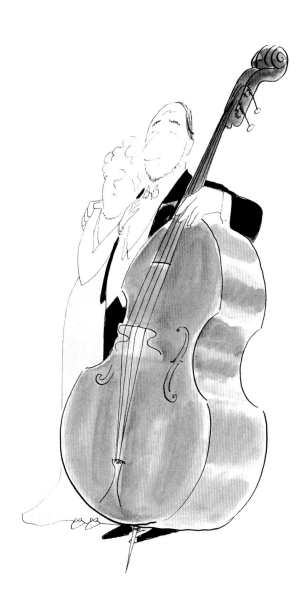

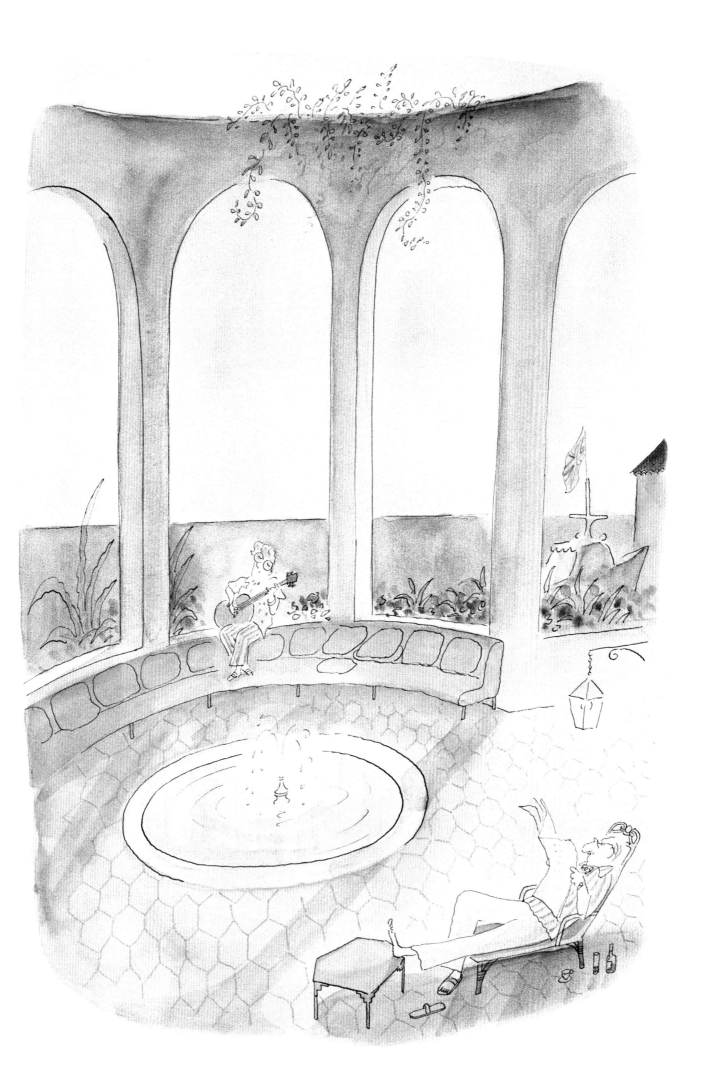

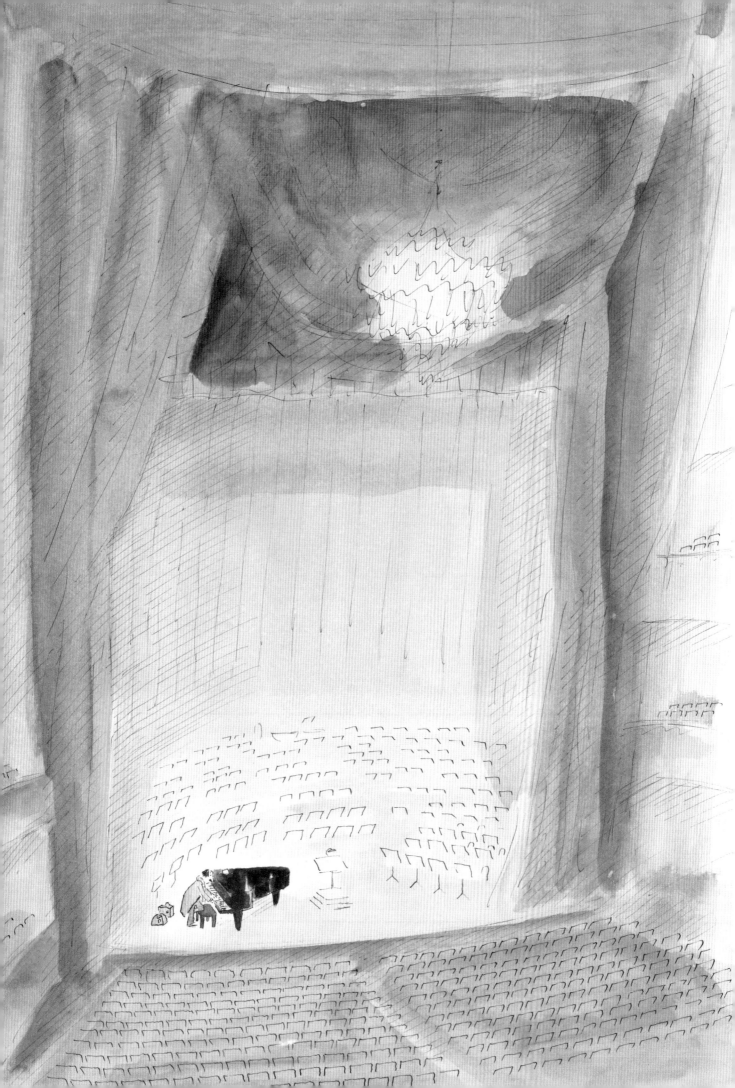

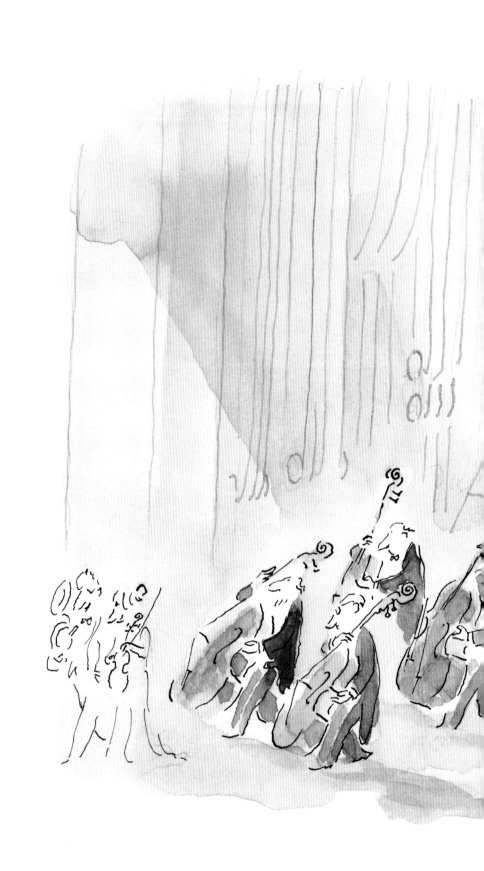

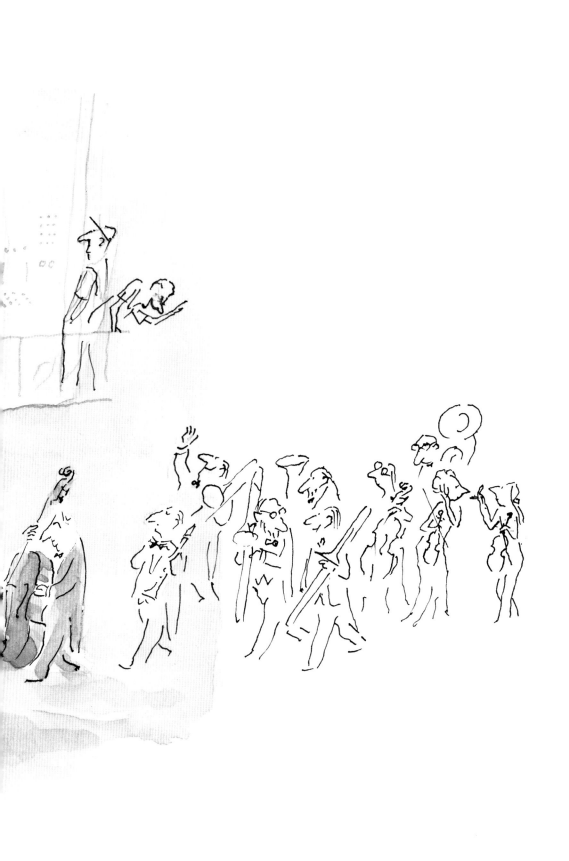

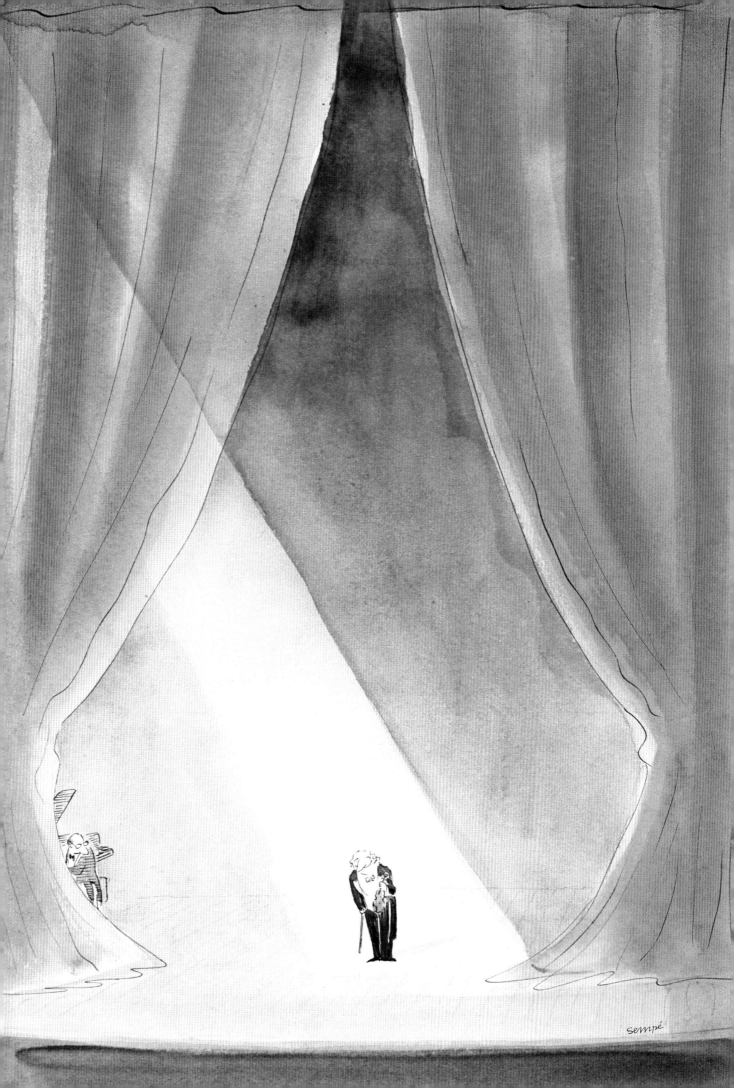

Aux Éditions Denoël
Rien n'est simple, 1962, 2005
Tout se complique, 1963, 1999
Sauve qui peut, 1964
Monsieur Lambert, 1965, 2006
La Grande Panique, 1966, 1994
Saint-Tropez, 1968
Information-consommation, 1968
Marcellin Caillou, 1969, 1994
Des hauts et des bas, 1970, 2003
Face à face, 1972, 2010
Bonjour, bonsoir, 1974
L'ascension sociale de Monsieur Lambert, 1975, 2006
Simple question d'équilibre, 1977, 1992
Un léger décalage, 1977
Les Musiciens, 1979, 1996
Comme par hasard, 1981
De bon matin, 1983
Vaguement compétitif, 1985
Luxe, calme et volupté, 1987, 2001
Par avion, 1989, 2008
Vacances, 1990
Âmes soeurs, 1991
Insondables mystères, 1993
Raoul Taburin, 1995
Grands rêves, 1997
Beau temps, 1999
Multiples intentions, 2003
Le Monde de Sempé, volume 1, 2001
Le Monde de Sempé, volume 2, 2004
Monsieur Lambert, suivi de *L'ascension sociale de Monsieur Lambert,* 2006
Sentiments distingués, 2007

Aux Éditions Denoël / Éditions Martine Gossieaux
Sempé à New York, 2009
Enfances, 2011
Bourrasques et accalmies, 2013
Sincères Amitiés, 2015

Aux Éditions Gallimard
Catherine Certitude, Sempé & Modiano, 1988
L'Histoire de Monsieur Sommer, Sempé & Süskind, 1991
Un peu de Paris, 2001
Un peu de la France, 2005

Aux Éditions Martine Gossieaux
Portrait de mes amis, Sempé & Caubet, 2006
Saint-Tropez forever, 2010
Un peu de Paris et d'ailleurs, 2011
La maladie du papier, Sempé & Tolvanen, 2014

Aux Éditions IMAV
Le petit Nicolas (14 volumes), Sempé & Goscinny.
En éditions intégrales, Sempé & Goscinny :
Les premières histoires du Petit Nicolas,
Histoires inédites du Petit Nicolas, volume 1.
Histoires inédites du Petit Nicolas, volume 2.
Le Petit Nicolas, Le ballon et autres histoires inédites.

圖片出處：p.#101# 米榭 · 勒格杭和雅克 · 德米的音樂劇《秋水伊人》音樂劇的海報和布景用圖（布景：尚－雅克 · 桑貝、凡森 · 維托茲〔Vincent Vittoz〕；服裝：凡妮莎 · 蘇沃德〔Vanessa Seward〕），2015 年，夏特雷劇院（théâtre du Châtelet）。

鳴謝：Joëlle Charriau，Monique Lecarpentier，Isabelle Rondon，Anne Baquet，Alain Souchon。

Essential 23

擁有搖擺樂風的畫家：桑貝
Musiques

作者　尚-雅克・桑貝（Jean-Jacques Sempé）

譯者　尉遲秀

封面設計　Digital Medicine Lab 何樵暐、賴楨璹

版面構成　呂昀禾

版權負責　陳柏昌

行銷企劃　劉容娟、詹修蘋

副總編輯　梁心愉

初版一刷　2019 年 6 月 3 日

定價　新台幣 460 元

出版　新經典圖文傳播有限公司

發行人　葉美瑤

地址　10045 臺北市中正區重慶南路一段 57 號 11 樓之 4

電話　886-2-2331-1830　傳真　886-2-2331-1831

讀者服務信箱　thinkingdomtw@gmail.com

部落格　http://blog.roodo.com/Thinkingdom

總經銷　高寶書版集團

地址　臺北市內湖區洲子街 88 號 3 樓

電話　886-2-2799-2788　傳真：886-2-2799-0909

海外總經銷　時報文化出版企業股份有限公司

地址　桃園縣龜山鄉萬壽路 2 段 351 號

電話　886-2-2306-6842　傳真　886-2-2304-9301

擁有搖擺樂風的畫家：桑貝 / 尚-雅克・桑
貝 (Jean-Jacques Sempé) 著；尉遲秀譯 . -- 初
版 . -- 臺北市：新經典圖文傳播，2019.06
208 面；21×28.8 公分 . -- (Essential；YY0923)
ISBN 978-986-97495-7-2（平裝）
譯自：Musiques

1. 桑貝 (Sempé, Jean-Jacques, 1932-) 2. 畫家
3. 傳記

940.942　　　　　　　　　　　108007648